每天10分鐘的小畫練習

花草風療癒時光。水彩畫

不用打草稿・不需畫畫天分，隨筆畫出38幅自然暈染的清新小卡片

朴民卿 著 邱淑怡 譯

【別擔心，每個人都有預定好的幸福。】

花草風療癒時光水彩畫

不打草稿，
不用畫得一模一樣，
不須害怕色彩暈染，
而是利用暈染的放大效果，
隨著感覺自由表現。

從未拿過畫筆的人，也能輕易上手

不須學習專業技法，

只要了解幾項簡單的要領，

利用水彩自然擴散暈染的水性，

任何人都能創作出漂亮的水彩圖畫。

不刻意完全模仿

無須打草稿的水彩畫，

不用擔心失敗。

隨心所欲自由揮灑，享受色彩變化的過程。

給自己一段自在作畫的時光

藉由花草樹木、自然風景、生活雜貨的清新小世界，

在畫畫的過程中，享受水彩帶來的療癒時光。

每天10分鐘的微笑練習

　　所有事情都不如預期，徬徨無助的時期偶然拿起了畫筆，這是長大後第一次嘗試的水彩畫，無心地忽視底部的草稿線，隨便將所有顏色交疊成一團，「果然搞砸了….」，然而隔天，看到原以為畫壞的畫作嚇了一跳，因為暈染而混合的兩種顏料，展現了全新的色調，偶然滴落的水珠也擴散成漂亮的紋路。

　　那幅畫讓我明白，預設好的答案並非絕對正確，暫時以為的失敗，也許只要靜候一段時間，就會蛻變成美麗的成果。那些讓我們挫折沮喪的事，或許也只是脫離預設的軌道，就被我們誤認為毫無價值罷了。必須依樣臨摹桌上靜物或風景照片，就是一種事先預設軌道，認為這樣才是正確的習慣。若是不擅長打草稿，不如就不要打草稿了，我們，簡單地畫。

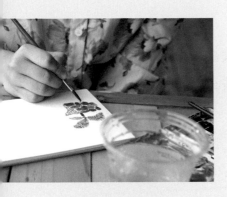

　　這本書裡的水彩畫世界，沒有艱深的「研究學習」，而是希望大家在簡易又愉快的創作中，自然了解各式各樣的手法，成為自我療癒的休閒時光。因為忙碌而沒能好好重視、長時間壓抑或遺忘而變得脆弱的內心，讓它在圖畫紙上自由奔放吧！

　　仔細觀察色彩在水上擴散暈染的模樣，隨意沾取各種漂亮的顏料，享受與自己對話的趣味舒壓活動。愛上與顏料共處，相信也能使生活變得更加滋潤水亮、多彩豐富。

朴民卿

目錄
Content

Class 1

運用基本技法，畫出療癒花草風

紫色薰衣草 *p.26*

盛開的紫丁香 *p.30*

青翠綠樹 *p.34*

小巧山茱萸 *p.38*

優雅陸蓮花 *p.42*

小清新綠樹 *p.46*

夏日繡球花 *p.50*

嬌嫩蘋果花 *p.54*

氣質乾燥花束 *p.58*

熱情的向日葵 *p.62*

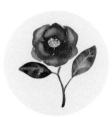

山茶花 *p.66*

Class 2

適合點綴藝術字體的小圖案

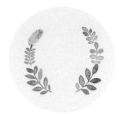

葉桂冠 *p.72*

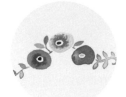

藤蔓小花 *p.78*

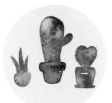

仙人掌 *p.82*

秋天落葉 *p.86*

暈染花樣 *p.90*

花蝴蝶 *p.94*

黃色小花叢 *p.97*

常春藤 *p.100*

清風吹拂的樹冠 *p.104*

Class 3

傳達心意的明信片與禮卡

祝賀胸花 *p.110*

蝴蝶結葉飾 *p.114*

紅色薔薇 *p.117*

康乃馨 *p.122*

Class 4
裝點生活的可愛小圖卡

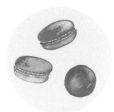 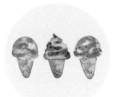 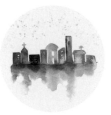 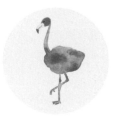
 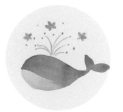 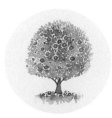

花草風療癒時光
水 彩 畫

一直以來只是想像的繪畫，

終於有機會實現。

對於勇敢翻開、追隨本書的自己，

也務必給予真心稱讚。

帶著自信與愉悅的心情，

來一場有趣的療癒水彩畫時光！

簡易
預備工具

Basic Tool

水彩畫的工具非常多樣化，
但只要利用幾項必備的用品，
就能輕鬆完成本書的水彩畫作。

1 水彩專用畫紙

請務必使用水彩專用畫紙。試著回想學生時期的水彩畫課程，即使草稿畫得很好，塗上顏料後，畫紙就像哭泣的人兒。如果使用一般普通的圖畫紙，一旦遇上水分，就會因為過於潮濕而毀壞。

水彩專用畫紙分成許多種類，大部分都是品質良好且穩定的材質，只要選擇相對便宜者即可。我通常會使用Whatman水彩紙與Fabriano素描本，都是屬於較為好入手的低價位產品。

2 畫筆

為了畫出精巧細緻的圖案，我通常使用較短的畫筆，握法也與使用鉛筆時相同。市面上各種常見的品牌皆可使用，畢竟不是創作大型畫作，品質與觸感上不會有明顯的差異，建議選購便宜款式即可。

3. 顏料

選購時以一般大眾品牌、具有24種色彩的水彩顏料為主，再各別添購需要的顏色。我的畫作經常採用粉彩色系，因此另外購入了12種粉色系組合。一開始在色彩調和方面，可能會覺得困難，單獨使用粉色系顏料，即可呈現相當賞心悅目的效果，非常適合初學者使用。

購買組合商品後，因為經常使用粉紅色與天空藍，因此會繼續添購這兩種顏料。幾乎所有顏料品牌都有粉色系組合商品可選購，即使額外添購，也不會造成經濟負擔。

4 調色盤

大尺寸的調色盤方便在家中使用，小尺寸則是方便攜帶。本書中的水彩畫作配色簡單、成品尺寸小，無需使用太大的調色盤。我使用的雙側型調色盤，已足夠充分應付本書水彩畫的需求。

5 顏料刷

普遍使用於油漆的寬型刷子，主要用於大型畫作或清理調色盤。我也會用這種刷子在紙上描繪較粗的水草稿，或者沾上2～3種顏料，刷上大片的底色。

6 水桶

任何可裝水的容器皆可，除了劃分成四格的專業水桶，使用一般的塑膠瓶也無妨。只要準備簡單的免洗紙杯，就能隨時在咖啡廳、公園作畫。

7 色鉛筆與油性蠟筆

我在創作本書中的水彩畫作時幾乎不打草稿，只有在繪製動物或人物等圖樣時，才會利用溶於水的淡色水彩色鉛筆大致畫上線條。

油性蠟筆類似彩色粉筆，不溶於水且無法與水彩顏料相混。雖然不是必備材料，但書中會介紹一項利用油性蠟筆輔佐的有趣手法（見P.138）。

8 保持心情愉悅的點心

據說非常專注於某件事時，身體裡的糖分可能會急遽下降。為了隨時補充能量，建議準備巧克力、糖果等零食（我是認真的）。如果再搭配喜歡的音樂，更能完美享受屬於自己的歡樂片刻。

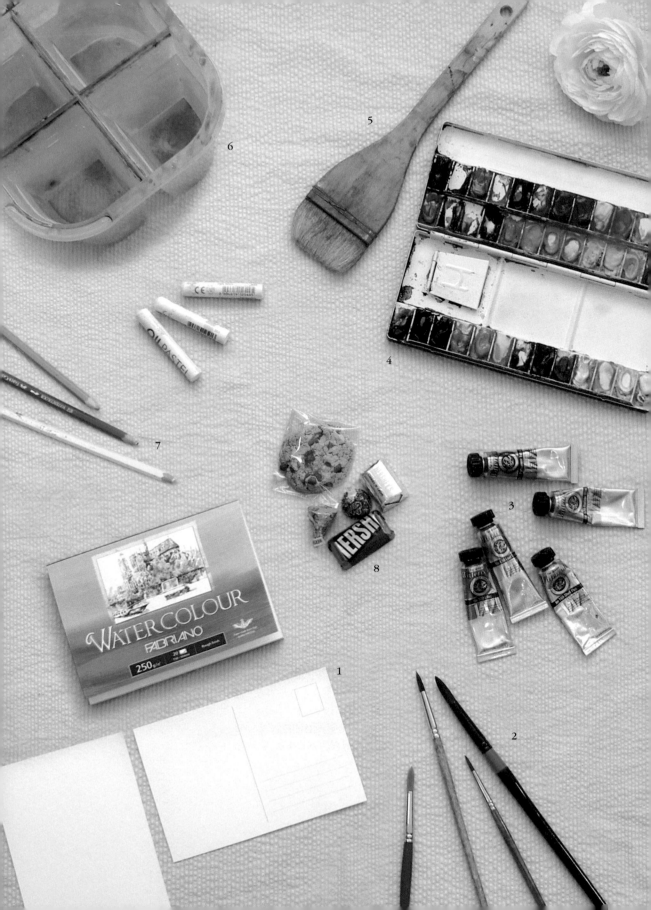

運用
水的技巧
Water Drawing

水是本書水彩畫的重要元素，
顏料與水結合的方式與程度，足以決定畫作成品的好壞。
顏料和水使用的順序，也能造就不一樣的效果，
建議試著同步練習看看。

1 顏料→水的順序畫線

水畫過顏料上方，會將顏色推向邊緣，讓中間局部區段變得明亮，而邊框較為深色，製造出立體感。透過微小的變化，就能將單調的直線變得有層次。

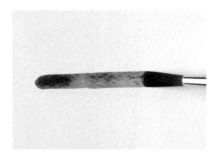

畫筆沾上顏料畫出直線。

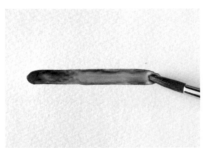

清洗畫筆後保留少許水分，再次描繪同一條直線。

2 水→顏料的順序畫線

顏料畫在水的上方，會使顏料隨著水的痕跡擴散，邊框變成模糊的不規則狀。這種方式較難以掌握線條的效果，但可創造各種不同的暈染效果。這種手法稱為「水草稿」，將於p.18「基本三大技法」中詳細解說。

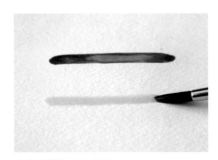

畫筆沾濕後畫出直線。

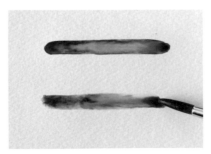

再沾取顏料並描繪同一條直線。

3 顏料→水的順序畫圓

如同直線畫法，會出現中間較亮而邊緣較深的效果，且在圓形內部會出現水的波紋，利用在植物的表面或乾燥花的繪製上，可製造栩栩如生的感覺。

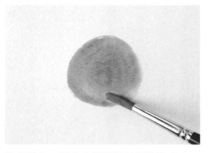

像畫蝸牛一般從中間慢慢以螺旋狀畫出一個大圓。

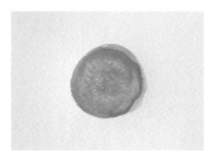

再以只沾了水的畫筆，以同樣手法再描繪一次。

4 水→顏料的順序畫圓

顏料在水的基礎上擴散開來，產生深淺分布不均的特殊紋路。這種隨機擴散的方式無法精準控制，不適合用在需要明顯線條的部分，但卻是呈現柔和色感或用於背景上色的絕佳手法。

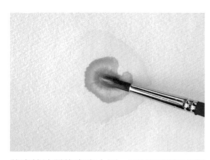

將畫筆沾濕後畫出大圓，再沾取顏料重複描繪一次。

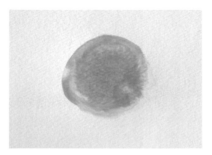

以畫蝸牛的螺旋方式，慢慢地畫出圓形。

在筆刷上保持適當的水分，是本書水彩畫的重要關鍵。
利用連續畫數朵小花的方式，逐漸熟悉筆刷應有的濕度。

1

將畫筆沾濕後，沾上自己擁有的顏料中最淡的顏色，通常是黃色系。先在畫紙上沾一個點，如圖片所示，我們要以足以凝結成水珠的濕度，開始創作一朵小花。以這個水珠為中心畫出4～5個花瓣，就是花朵的基本型態。

> **Tip** 如果覺得花朵太難，可改成畫星星或四方型。這只是練習濕度與色彩延伸的步驟，花朵的美麗與否並不重要。

2

畫出第一朵小花後，再由花瓣之間的空隙連結出另一朵花。大概畫了三朵後，水分就會用完，黃色也會逐漸變淡，就可將畫筆重新沾上水和顏料。

3

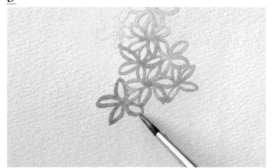

使用比黃色更深一點的顏料，在剛才畫好的三朵小花上連結延伸畫出更多花朵。這時應由剛才的三朵花之中，水分存留最多的地方開始畫，才能讓色彩產生自然混合的漸層效果。若先畫在水分乾涸處，就不會與後來使用的顏色互相渲染。因此為了之後能夠自由延伸圖樣，一開始就必須保持較高的濕度。

4

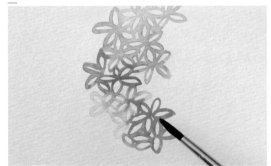

每畫3～4朵花朵再重新沾上水和顏料，就能讓花朵變成由淺入深的美麗花串。想要替換顏色的時候，要從哪裡連結呢？也是水分存留最多的地方！粉紅色與淺綠色連結時，由粉紅色花瓣中濕度最高的地方下筆，就能呈現圖片中自然混合暈染的效果。

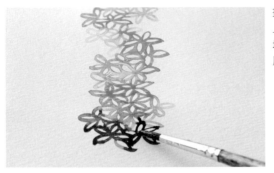

畫筆沾濕後，輕輕按壓在綠色或藍色等顏色較深的花朵上，水就會沿著顏料的線條流動，很神奇吧！沾上水的地方就會出現邊框較深的現象，與其他花朵呈現不同的風貌。

完　成

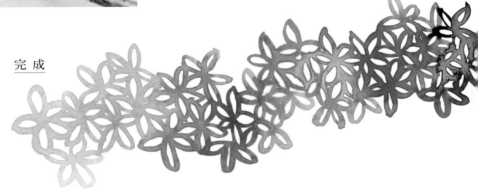

• **注意事項** •

倘若先前畫上的顏料完全乾涸，即使以其他顏料交疊上色，彼此也不會互相融合。

練習花朵連結時，應由兩個花瓣之間的空隙處延伸，若像這樣畫出手牽手的花朵，就失去練習掌握濕度的目的了。

<table>
<tr><td>

基本
三大技法

Basic Technique

</td><td>

接下來介紹本書中所運用的三大水彩技法，
雖然稱為技法，但卻是出乎意料地簡單，
書中每一幅圖畫都是融合使用這三種技法繪製而成。

</td></tr>
</table>

1 壓點

顧名思義就是以輕壓的方式畫出點狀圖樣。光是簡單的輕壓，就
能延伸各種圖案。這並非是多麼困難或奧妙的方式，只是利用水
分與顏料的擴散混合，即能創造許多色調變化。

壓點的方法　將筆刷沾上充足的水分，沾取顏料後在紙上輕點或輕壓。

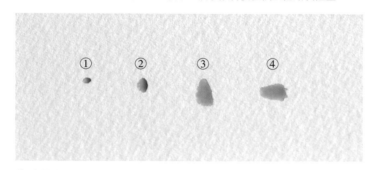

① 畫筆與紙呈垂直，輕輕沾上一點。

② 筆刷自然地沾上畫紙，使水和顏料凝結成水珠狀。

③ 傾斜畫筆，使筆刷貼近紙張後輕壓。

④ 畫筆往右側傾斜後輕壓。

點的大小由筆刷的傾斜程度決定，畫筆越直點越小，
筆刷越靠近紙張則越大。

以金仗花練習壓點技法

1

以連續數個金黃色小點構成圓球的形狀。

2

再以稍微深一點的橘黃色或土黃色系，持續以相同的小點填滿空隙。這時金黃色會與橘黃色相互混合，呈現交融的效果。

3

改用淺綠色畫出下方的花莖，完成可愛的金仗花。

4

以相同的步驟多畫幾朵，畫面更加協調悅目。

● **注意事項** ●

1 不要害怕顏色混合

壓點技法並非像專業點描畫，必須非常仔細地遵循規律，如果擔心點和點會彼此交融而刻意避開，反而無法造就自然的色調與柔和感。點與點的融合並非一加一等於二，而會交疊出3～4種色彩，融合的部分也會成為片狀的小塊，營造多樣化的效果。不要過度擔心後果，輕鬆使用筆刷壓點吧！

2 維持筆刷濕度

若筆刷上沒有水分，壓點後馬上就會乾涸，即使再點上其他顏料，也不會產生交融混合的成效。若想在乾涸前點上其他顏色，除了動作要快，維持筆刷的濕度也很重要。

2 水草稿

通常在繪圖時，都會先打上草稿。「水草稿」就是用清水取代鉛筆，在紙上畫出輪廓，再以顏料描一遍的方法。先畫水再塗上顏色，看起來很難吧？用水畫的線條，雖然較難辨識，但卻是最適合剛開始畫畫、不具備繪圖技巧，以及不熟悉色彩調和的水彩入門者。

畫水草稿的方法
將筆刷浸入清水再抽出，不沾取顏料，直接在畫紙上畫出想要的圖樣，接著再以顏料重複描繪一遍。

以畫星星練習水草稿技法

1

將筆刷沾濕後畫出星星圖案。

2

沾取顏料後，沿著水的痕跡重複描繪，即會隨著水分流動的方向出現深淺不一，或者因為濕度較高而淡化的部分，比單純使用顏料畫出來的線條更有層次。無需大費周章調色也能營造漸層效果，不用高深的技巧也能透過水的特性，讓圖案更加豐富有趣。

● **注意事項** ●

無需完全與水草稿的線條吻合

上色時，不需要勉強自己辨認每一條水草稿的痕跡，顏料並不是非得要沿著水草稿描繪不可。只要知道「大概就在這裡」，在相近的位置輕鬆畫上色彩即可。

3 水染

與其說是技法，不如視為繪畫完成後，施予最終視覺效果的訣竅，可以說是增添圖案光澤與水潤感的關鍵。我個人無論畫什麼圖案，都會習慣性以此作為總結，書中的示範圖樣也將不斷出現此技巧。

水染的方法
非常容易掌握，只要在已經畫好的圖案上輕輕以清水按壓就可以了。水分會自然擴散、乾燥，最後形成特別的對比效果。看似千篇一律的圖樣變得生動活潑，也能大幅提升水彩畫的濕潤感與特色。當然，若喜歡較精緻俐落的風格，也可省略此步驟。

以畫綠葉練習水染技法

<table>
<tr><td>

<u>3</u>

在畫好的綠葉及枝幹上，以沾濕的畫筆輕輕按壓。

</td><td>

<u>4</u>

像這樣小巧的圖案，即使只是輕輕沾濕枝幹的部分，水分也能擴散至綠葉的邊緣，簡易又有很好的效果。相同的圖案沾濕相同的位置，也可能造成截然不同的模樣，讓每次的畫作充滿新奇趣味。

</td></tr>
</table>

• 注意事項 •

筆刷只要輕輕放在圖案上

用清水沾濕的筆刷，只要利用刷尖的部位輕輕放在圖案上，就會自動產生水染效果，並不是用灑或甩的方式將圖案噴濕。

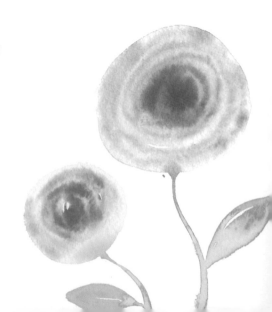

<table>
<tr></tr>
</table>

<div>

**讓水彩畫
變簡單的
九個祕訣**

Tips for class

</div>

本書示範的水彩畫，
與一般水彩畫的手法、目的、優點都不盡相同。
正式開始之前，先與大家分享開始畫時的重點。

1 盡可能運用水

使用大量的水可以減少必須用手細細描繪的部分，也能染出自然柔和的紋路。水彩新手經常擔心水的暈染效果，但不久就會感受它的魅力。

2 精準了解用語

飽滿的水：將筆刷浸入水中直接抽出的濕度。

充分的水：將筆刷浸入水中，抽出後在水桶邊緣輕刷3～4次的濕度。

豎直筆刷：筆刷與畫紙呈直角垂直，可畫山小點或細線。

傾斜筆刷：畫筆向畫紙方向傾斜，使筆刷貼近畫紙，可畫出大點或粗線。

3 深色的顏料應使用刷尖微量沾取

淡色系顏料可用濕度充分的筆刷沾取數次或沾滿整個筆刷，但深色系（紅、藍、褐色等）若沾取過多，可能會像廣告顏料般太深或變得混濁，以刷尖少量沾取為佳。

4 將畫紙當作調整濕度的工具

筆刷上的顏料過多時，可輕輕畫在紙張的邊緣做為調整，如同化妝時先在手背調整色調一樣。

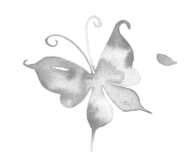

5 不要使用衛生紙或抹布

本書的水彩畫整體上使用較多水分，無需刻意使用衛生紙或抹布擦拭，畢竟我們不需要精準又謹慎的專業畫作。只要花點時間等圖案乾燥，就能欣賞特別的水染紋路。

6 用清潔乾淨的筆刷進行修正

萬一色彩暈染的效果不滿意，可將筆刷清洗乾淨並用力壓乾，再輕輕放在暈染的地方，筆刷就會將該部分的顏料吸走。

7 完全乾涸後，才是真正的成品

乾燥前後會呈現截然不同的景象，乾涸前看起來不甚順眼的地方，通常都會顯露出特別的層次與紋路，請耐心期待完全乾燥後的成果。

8 無需完全遵照書中指定的顏色

書中為了初學者，利用我自己手中的顏料標記每種圖案的色調名稱，但並不是非得使用指定用色。畫畫本來就沒有標準答案，可依個人喜好選用。

9 畫出與示範相異的圖案也不要失望

本書的水彩畫是一種利用水的擴散、暈染，以進行創作的活動，與範例圖案不同，不代表錯誤或失敗。我自己也無法畫出第二幅完全相同的圖案。請將重點放在顏料與水之間的奇妙變化，享受水彩畫帶來的療癒時光。

運用基本技法，
畫出療癒花草風

如果有想嘗試的圖案，
請不要刻意依樣臨摹，
按照自己的手感畫看看。
只要運用三大技法，
就能充分展現出各種美麗效果。

紫色薰衣草

Violet Laverdar

由許多小片花瓣堆疊而成的薰衣草，
運用反覆的壓點技法就能輕易完成。
試試這款以兩種顏色交融而出的紫色薰衣草吧。

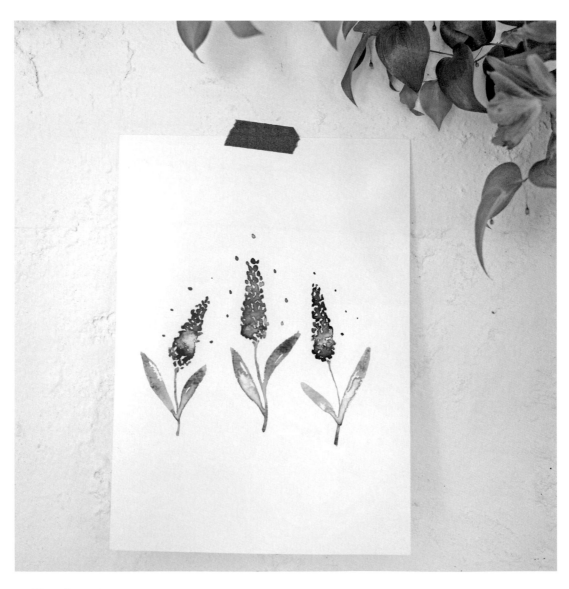

 Lilac, Blue gray, Leaf green
技法｜壓點、水染

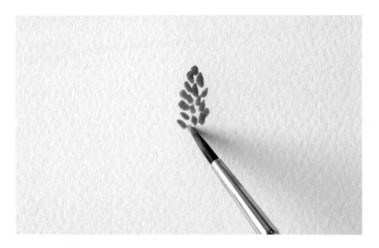

1

將筆刷沾濕後，沾取淡紫色顏料，在畫紙上輕輕壓出水珠狀態的小點，並逐漸往下反覆畫上。最上方的小點以豎直筆刷的方法進行。

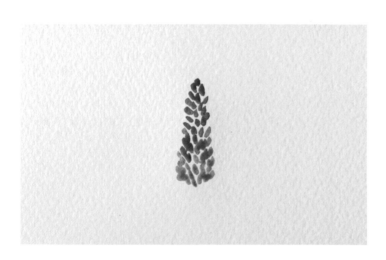

2

逐漸往下延伸時，開始逐次傾斜筆刷，讓下方的壓點漸漸擴大，讓整體產生穩定感。

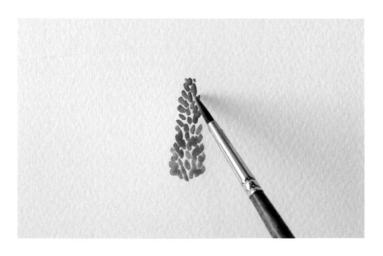

3

挑選另一款相近的紫色顏料，但較為明亮或深邃的顏色，讓色調融合。若一開始使用淡紫色，第二次則可選擇淡粉紅色、天藍色、深紫色等。

🔘 在初次壓點的水分尚未乾涸前，以第二次的色彩壓點在空隙間。

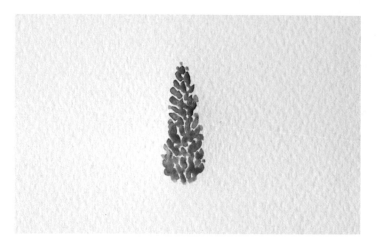

4
慢慢填滿白色的空隙，顏料就會因為水分暈染而自然融合。不用擔心畫不出美麗色彩，因為兩種顏色，可以結合出3～4種色調，成為柔和的圖案。

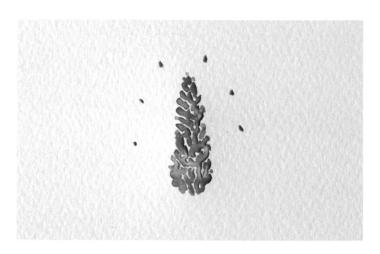

5
為了使兩種顏料結合得更自然，並增添圖案的水潤感，在薰衣草的下端進行水染技法。並不是遠遠地甩上一滴水，而是用沾濕的筆刷在圖案上輕壓，還記得吧？接著在薰衣草圖案的四周，用刷尖輕輕點上淡紫色小點，讓整體畫面更具設計感。

6
莖的部分由上往下逐漸變粗。一開始將筆刷豎直，隨著線條往下慢慢傾斜，就能呈現自然的花莖圖案。

7
在花莖旁畫上長條形的綠葉。

8 分別在花莖及綠葉上進行水染技法。以清洗乾
淨的濕筆刷輕壓在莖與葉上，顏料就會隨著水
的流動而出現層次。

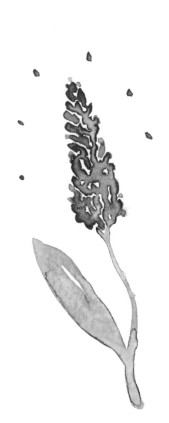

完 成
以相同的手法換成別種顏色，就能創作各
種植物。使用土黃色會變成稻穀，使用紅
色則會變成鼠尾草屬的一串紅。

盛開的紫丁香

Lilac in full bloom

隨著微風帶來怡人清香的紫丁香，
利用與薰衣草相同的技法，
畫出搖曳飄散的樣貌。

Lilac, Permanent violet, Sap green, Vandyke brown

技法┃壓點、水染

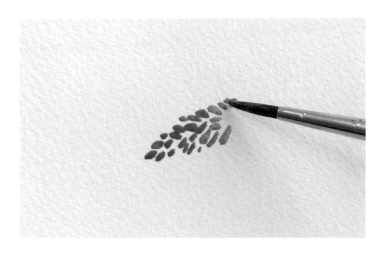

1

以淡紫色重複壓點畫出花瓣。p.26的薰衣草是由上往下畫，紫丁香則是由左往右延伸。剛開始以豎直的筆刷壓出小點，隨著整體寬度的提升而稍微傾斜筆刷，畫出較大的點。

2

紫丁香花不會直挺挺地站著，而是呈現彎彎的曲線，根據這樣的感覺反覆進行壓點。

3

接著替換第二種顏料進行壓點，一樣選擇與第一次相近的顏色，且較為明亮或深邃的色調，就能輕易融合出漂亮的效果。一開始使用淡紫色，接著就能選用淡粉紅色或深紫色。不用擔心顏色交疊，記得在初次壓點尚未乾涸前進行第二次。

Tip 雖可單獨使用同一顏色，但以相近的色系相疊，可表現圖案的明亮度與色彩變化，提升多樣性與豐富度。

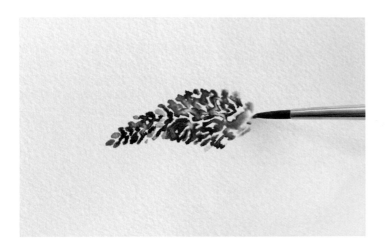

4

將畫筆清洗乾淨,在花的尾端(連接花莖處)進行水染技法。

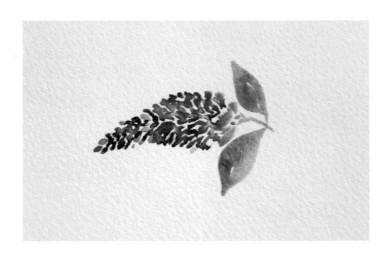

5

以草綠色畫出短莖,再於兩側畫上葉子。葉子可少許留白,比全部填滿更具自然感。

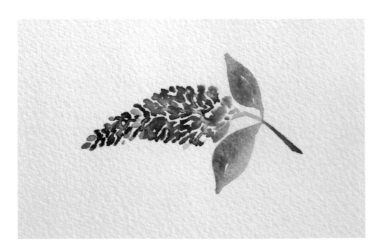

6

沾取褐色並在花莖下方延伸出枝幹。

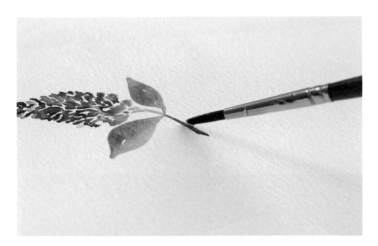

7

用濕筆刷在綠色及褐色的交會處輕輕
按壓，使花莖與枝幹間的界線模糊，
兩種色彩調和更為自然。

8

以淡紫色在花瓣的四周隨意壓點，
呈現花瓣隨風飛舞的景象。

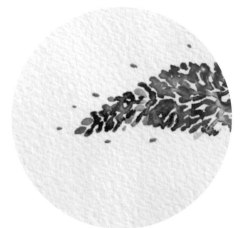

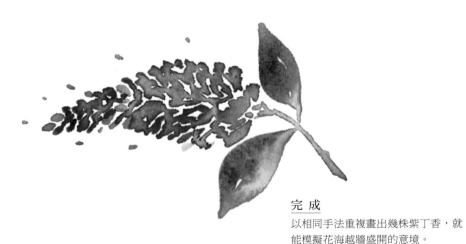

完成

以相同手法重複畫出幾株紫丁香，就
能模擬花海越牆盛開的意境。

青翠綠樹

Fresh Tree

令人心曠神怡的翠綠夏木，
運用壓點與水染技巧，
輕鬆畫出蓊盛的樹葉。

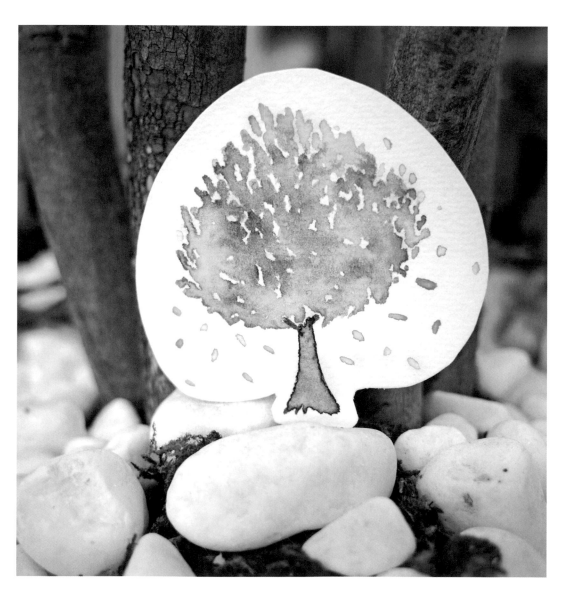

 Leaf green, Sap green, Vandyke brown
技法｜壓點、水染

1

將筆刷保持充分的水，沾取淡綠色顏料並輕輕壓點。筆刷的濕度應如圖所示，可在畫紙上凝結成水珠。

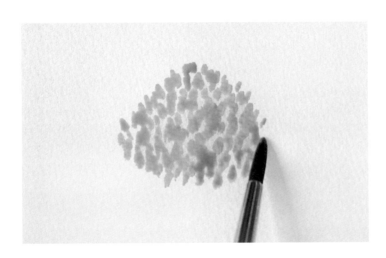

2

將畫筆傾斜壓出較大的點，快速畫出大面積的綠葉。筆刷的水分必須保持充足，利用水分流動與擴散的效果，很快就能完成樹的輪廓。

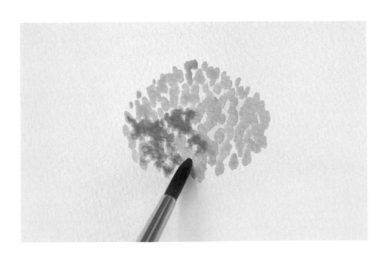

3

大致以圓點完成樹葉輪廓後，在初次壓點尚未乾涸前，再選用較深的綠色隨機在各處壓點，讓兩種顏料自然混合暈染。

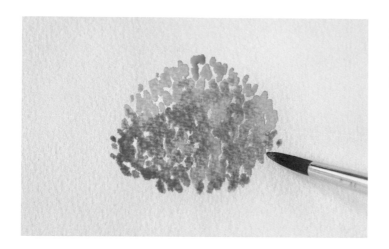

4

在邊緣的水分風乾前,將筆刷豎直,反覆壓出小點填補空隙,增強樹葉豐盛茂密的意象。

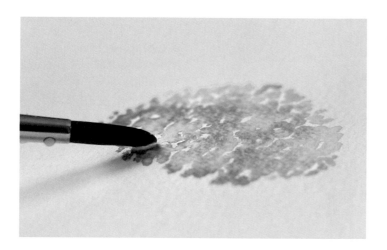

5

在樹葉底端進行水染技法。

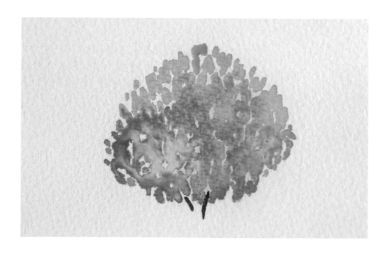

6

畫出兩根短樹枝後,將筆刷傾斜,往下延伸出較粗的樹幹。

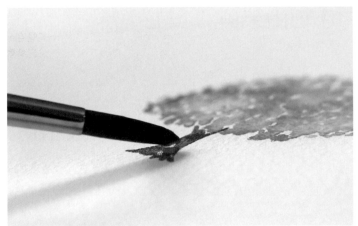

7

樹幹也用乾淨的筆刷進行水染，營造
自然的層次與線條。

8

豎直筆刷，在樹葉周圍隨機壓上小
點，呈現樹葉隨風飄散的景象。

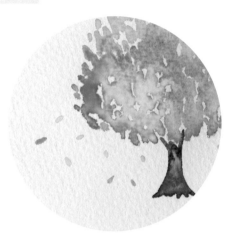

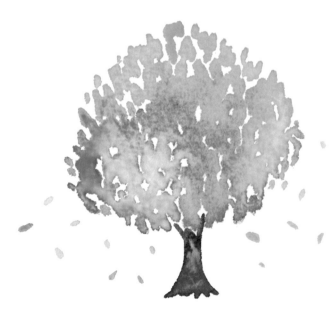

完 成

只要改變樹葉的形狀、樹幹的粗度或
整體的高度，就能畫出各式各樣的樹
木系列。

小巧山茱萸

Cornelian Cherry Tree

山茱萸小巧鮮黃的模樣，十分可愛，
就像有一股溫暖的黃色力量伴隨身邊，
讓我們將這股大自然的暖意帶至畫紙上吧。

 Naples yellow, Permanent yellow orange, Brown, Horizon blue
技法｜壓點、水染

1

將筆刷沾濕，選用黃色系列的顏料。
山茱萸花朵非常小巧，用豎直筆刷的
角度輕輕壓點，再拉成像鴨掌般的三
岔形狀。

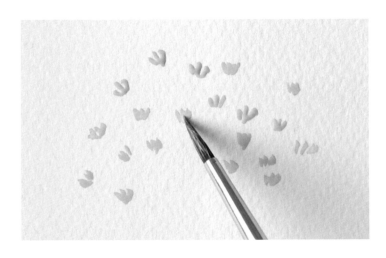

2

不用每一朵都一模一樣，隨心所欲地
多畫幾朵。

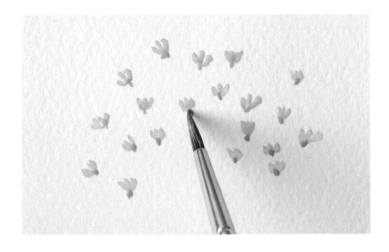

3

只用一種顏色過於單調，可選擇同系
列的其他色調，點綴在花朵的尾端。

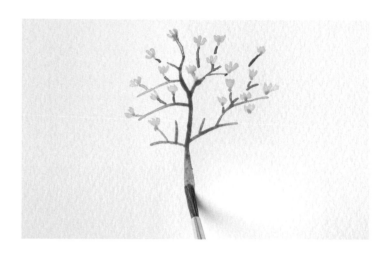

4

豎直筆刷畫出褐色細枝線，將每一朵花的尾端用樹枝連結，並且逐漸往中央集中，最終連結到樹幹上。畫完之後在樹枝上進行水染技法。

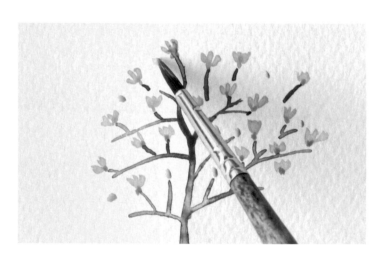

5

此時若覺得有些空隙，可重複補上花朵和細枝，或者隨機在空白處壓上黃色小點，形成較為豐富的繁花景象。

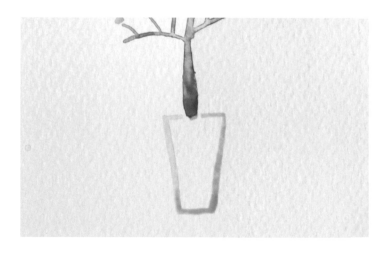

6

接著在樹幹下方畫上花盆。使用天藍色畫出盆子的輪廓。

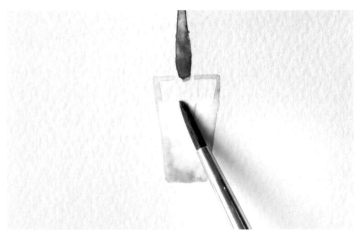

7
將畫筆洗乾淨，在花盆內部刷上清水，使輪廓的顏料自然向內部擴散。

8 再選用褐色顏料將樹幹延伸至花盆內部，與盆子的天藍色自然混合，暈染出狀似樹根的紋路。

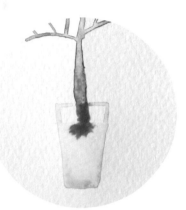

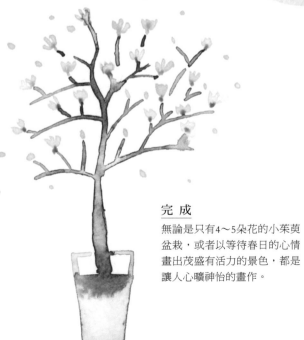

完 成
無論是只有4～5朵花的小茱萸盆栽，或者以等待春日的心情畫出茂盛有活力的景色，都是讓人心曠神怡的畫作。

優雅陸蓮花

Sky Ranunculus

大方優雅、色調溫和的陸蓮花，讓人傾心。
層層交疊的花瓣難以仔細勾勒，
就以逐層擴張的圓圈圖案，畫出美麗盛開的姿態。

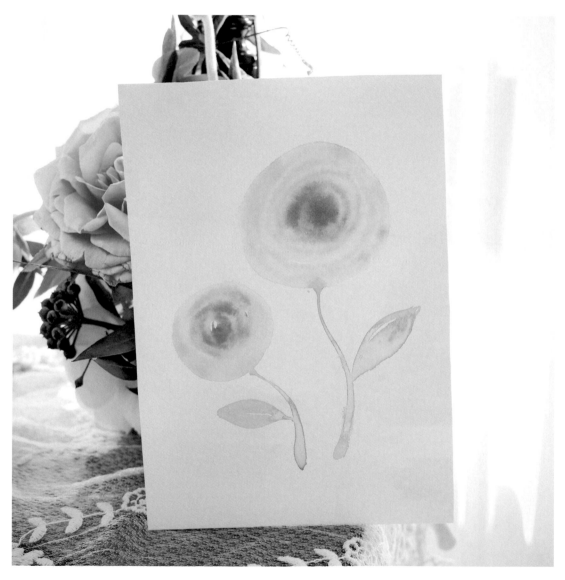

 Shell pink, Brilliant pink, Leaf green
技法┃水草稿、水染

1

將筆刷浸入水中，抽起後直接在紙上
畫出一個大圓。先以清水畫出痕跡再
蓋上顏料，就是先前介紹過的水草稿
技法（見p.20）。

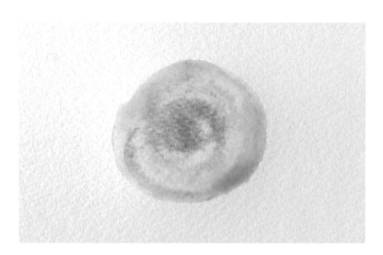

2

沾取淡橘色顏料，在水草稿的痕跡上
以畫蝸牛的方式，以螺旋方式畫出大
圓形。

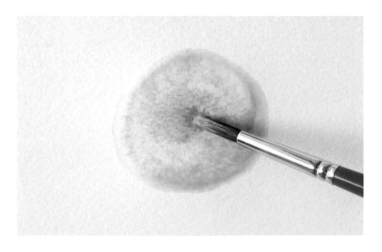

3

再選用深一點的粉紅色，輕壓在大圓
的中央，就能欣賞到顏色自然調和的
漂亮效果。

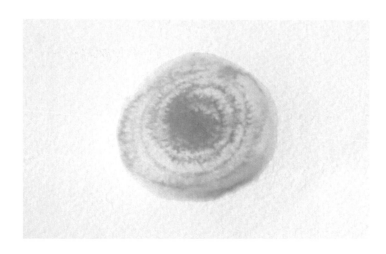

4

在水分乾涸前，使用沾上較深粉紅色的畫筆，以垂直的方式再次螺旋描繪大圓。

Tip 必須在水分乾涸前重複描繪，顏料才能彼此暈染，而不會產生明顯生硬的線條。

5

以淡綠色在大圓的下方畫出花莖。淡綠色遇上大圓內的水分也會稍微擴散，看起來就像花朵下方的支撐點，無需擔心。

Tip 萬一淡綠色暈染過多，可將畫筆洗淨後擠乾，輕輕吸去過度擴散的顏料。

6

以相同的綠色向下延伸花莖。一開始以垂直筆刷的方式畫出細線，再逐漸傾斜畫筆，呈現逐漸變粗的感覺。完成後再輕輕壓上一滴清水。

7

畫上綠色葉片後，同樣壓上一滴清水
進行水染技法。

Tip 若以濕度較高的筆刷繪製綠葉，
也可以省略水染步驟。

8

將畫筆洗淨擠乾後，前端捏成尖尖的模樣，
再度以畫蝸牛的螺旋方式，輕輕帶過花的部
分，使花瓣的層次和紋路更為凸顯。

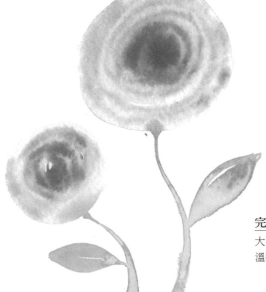

完 成

大圓型的花朵可替換成各種色調與尺寸，
溫暖的黃色系與橘色系都是很棒的選擇。

小清新綠樹
Round Tree

利用水分與顏料間的自然暈染效果，
簡單幾個步驟就能完成翠綠茂盛的感覺，
渲染出圓滾滾的黃綠色樹木。

 Leaf green, Sap green, Vandyke brown
技法 | 水草稿、水染

1

用水分飽滿的畫筆在紙上畫出大圓，
但不是標準的圓形，而是有一點不規
則的形狀。

2

再次以水分飽滿的畫筆沾取青綠色顏
料，在步驟1的水草稿痕跡上自由塗
上顏色，中間出現留白部分也無妨。

3

接著使用較深的綠色，由圓形的下方
開始，以三角形的結構逐步向上壓
點，顏料就會因為水草稿留下的水
分，逐漸往兩側擴張。

4

將畫筆洗淨,在圖案上進行水染技法。沒有特定要壓在哪裡,色調看起來較為單調或不自然的地方都可以。以水草稿當基底的圖案,本來就會有偶然形成的獨特效果,無需擔心。

5

水分乾涸前,再以步驟2的青綠色,沿著圖案邊緣輕輕畫出細小的圓圈。

6

再使用更深的綠色壓點在圖案的最下方,樹葉看起來越來越有層次囉。

7
以傾斜畫筆的方式畫出粗樹幹,再以垂直的角度補上兩條細枝。最後在樹幹上進行水染技法。

8
樹的周圍也可使用垂直畫筆的方式,以細線輕輕畫上小路或草地。

完 成
以水草稿為基礎的圖案,會在水分乾涸後產生更多樣化的迷人效果,請耐心等待最終的成效。

夏日繡球花

Hydrangea in Summer

讓人開始期待夏季的美麗花卉，
畫一朵就會讓人上癮、完全陷入深深的迷戀中，
一不小心，就發現自己已被包圍在一片繡球花海中。

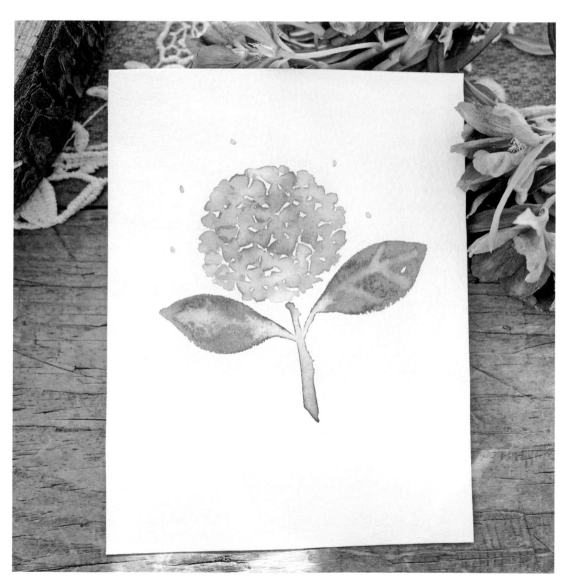

 Horizon blue, Lavender, Permanent green
技法 | 壓點、水染

1

以水分充足的筆刷沾取天藍色顏料，保持可在紙上凝結成水珠的濕度，以稜角圓潤不尖銳的倒三角形，畫出狀似四葉幸運草的花瓣圖案。

2

水分尚未乾涸前，由其中一瓣延伸畫出另一朵花瓣。只要筆刷上的水分充足，慢慢進行即可。

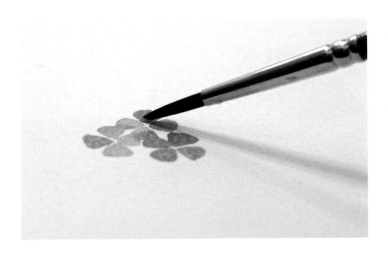

3

在畫好的每一朵小花瓣中央，都輕輕壓上一滴水。

🅣 在花瓣中央進行水染技法，即使一模一樣的花瓣也會暈染出不同的效果，同時也能保持濕度，方便連結其他花瓣或圖案。

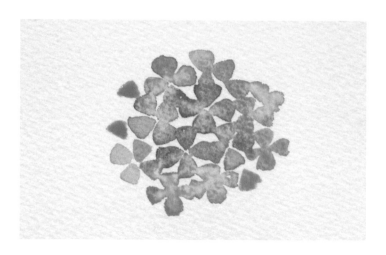

4

使用較深的藍色、淡紫色或者其他相仿的色系，反覆以倒三角形畫出花瓣，逐漸連結出一片大圓狀。

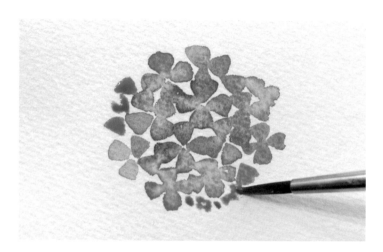

5

利用刷尖在邊緣壓上數個小點，使大圓狀的繡球花更為完整。

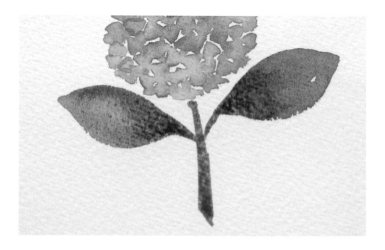

6

畫上花莖與寬大的綠葉。

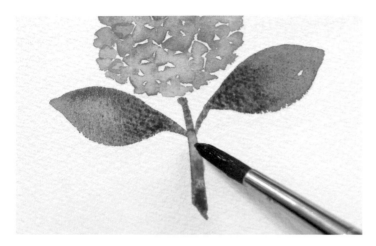

7
在花莖與綠葉上壓上水分。

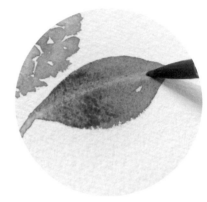

8
將畫筆洗淨並擦去水分，在綠葉的中央描出葉脈。

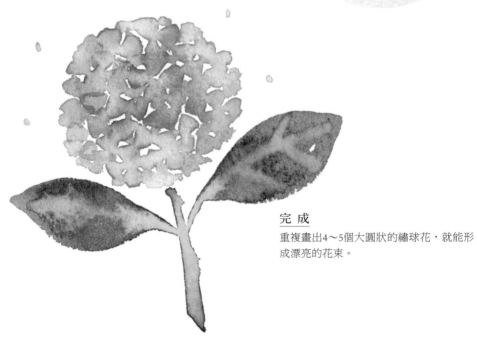

完 成
重複畫出4～5個大圓狀的繡球花，就能形成漂亮的花束。

嬌嫩蘋果花

Apple Blossom

蘋果花因嬌小細緻的外型而討人喜愛。
以五個花瓣形成最基本的花朵圖案，
只要替換顏色，就能畫出各種不同的花種。

 Shell pink, Brilliant pink, Naples yellow, Leaf green
技法｜壓點、水染

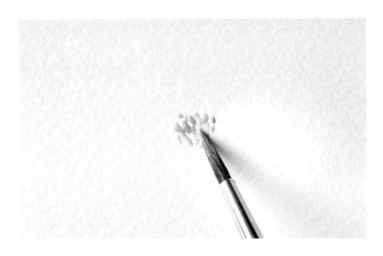

1
以黃色顏料壓出許多小點，成為花蕊部分。

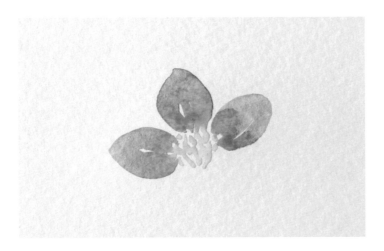

2
以紅橘色顏料畫出五個花瓣，不用完全相同，只要面積大略相當即可。

Tip 無需擔心兩種顏料的暈染會破壞畫面，紅橘色與黃色相互調和後，反而會顯現出類似蜜桃般的柔和色調，更加自然迷人。

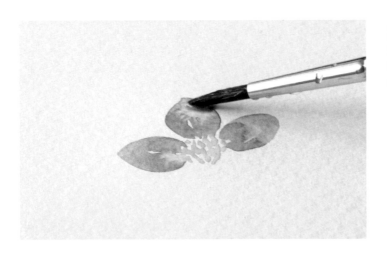

3
畫出三個花瓣後，水分有可能逐漸乾涸，可先將畫筆洗淨，用水分充足的筆刷，輕輕在每個花瓣上按壓一下。

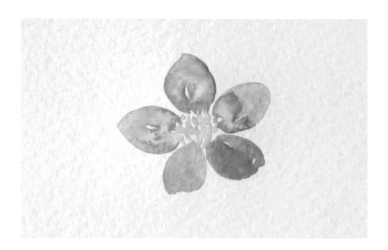

4

趁筆刷還有充足水分時，再次沾取紅
橘色顏料，完成剩下的兩個花瓣，接
著同樣在花瓣上壓上一滴水。

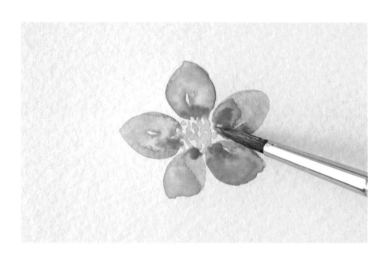

5

水分乾涸前，選用較深的粉紅色在每
個花瓣尾端壓點。雖然都是用簡易手
法繪製的花瓣，但每一瓣的效果都不
同吧？只是輕輕壓上水分或使用其他
色調點綴，就呈現出彷彿花了很大的
功夫，費心調和各種色調所產生的效
果。所有的變化都能在水分完全乾燥
後顯現。

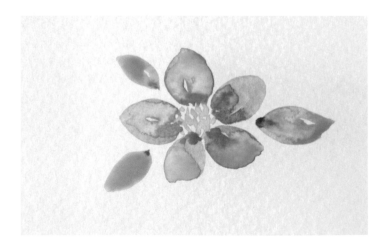

6

以青綠色在花的周邊畫上葉子，再用
較深的綠色在尾端壓點，自然渲染出
漂亮的層次。

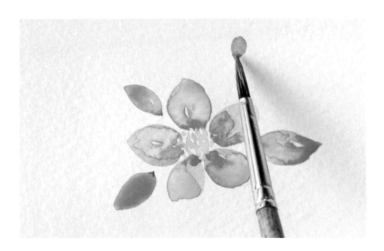

7

在花朵的上方以紅橘色顏料，畫出狀似花苞的小圓狀，尾端也使用較深的粉紅色壓點。

8

使用青綠色畫出花莖，連結花朵與花苞。

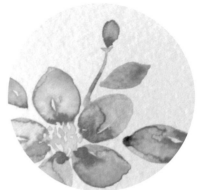

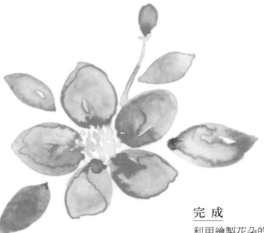

完 成

利用繪製花朵的紅橘色與較深的粉紅色，在下方補上一片飄落的花瓣，即可迅速達到畫龍點睛的效果。

氣質乾燥花束

Dry Flowers

只要改用較深沉的顏色，
就能顯現出帶有復古氣息的乾燥花樣貌。
讓我們試試製作精美的紫色乾燥花束吧！

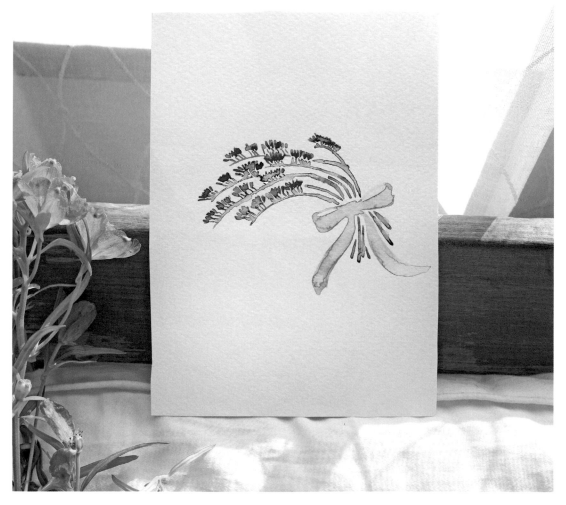

 Lilac, Permanent violet, Horizon blue, Davy's gray
技法 | 壓點、水染

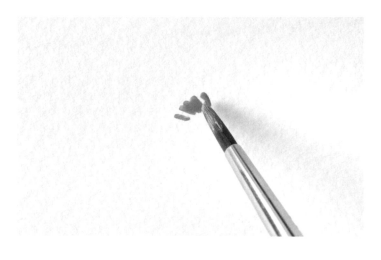

1

沾取淡紫色顏料，以隨機相互交疊的方式畫出5～6條短細線，待它們自然暈染擴散後，就能呈現小巧花瓣。

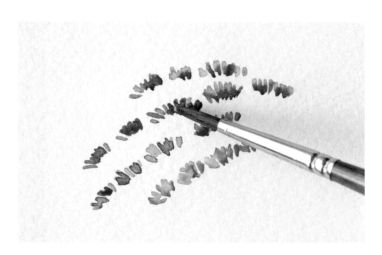

2

在淡紫色線條之間，再用較深的紫色填補。深紫色的作用為層次點綴，數量應少於淡紫色。

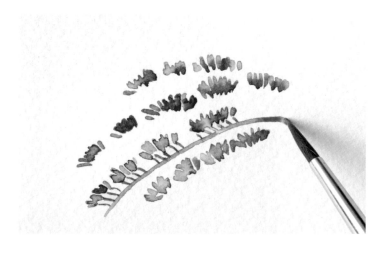

3

選用色調較暗沉的綠色，在紫色花瓣下方畫出3～5條細線，形成連結花莖的短枝。接著畫出一條橫長線，將短枝全部接在上面。

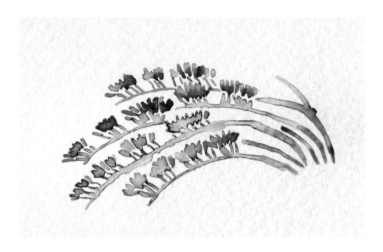

4

由於最後要畫上綑綁花束的蝴蝶結，
所有的花莖應向下彎曲於同一處。花
莖完成後將畫筆洗淨，在每一條花莖
上都進行水染技法。隨著水分的擴
散，中央開始出現較淡的層次，生硬
的線條也彼此自然融合。花莖的水分
擴散至紫色花瓣上也無需擔心。

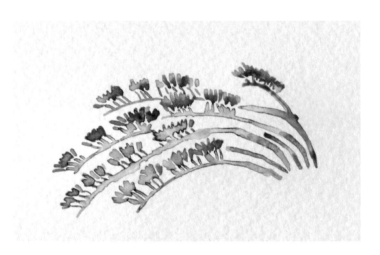

5

倘若覺得畫面過於空洞，可以再重複
補上紫色花瓣、短枝與花莖。

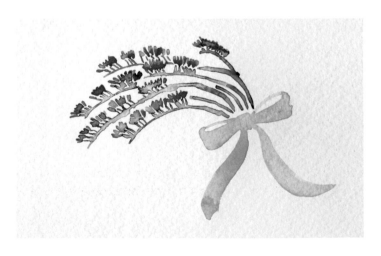

6

用水分飽滿的筆刷沾取天藍色顏料，
畫出蝴蝶結的輪廓。先在中間畫出四
方形，兩側畫上具有立體感的三角
形，最後還有兩條飄逸的緞帶。詳細
畫法請參考P.110的蝴蝶結步驟。

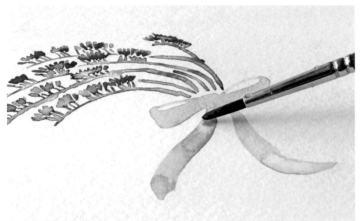

7
各別在蝴蝶結中間的四方形與下方緞帶中，進行水染技法。

8
蝴蝶結完成後，再補上下方延伸出的花莖。

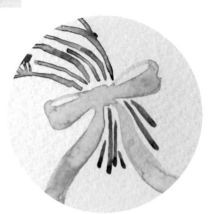

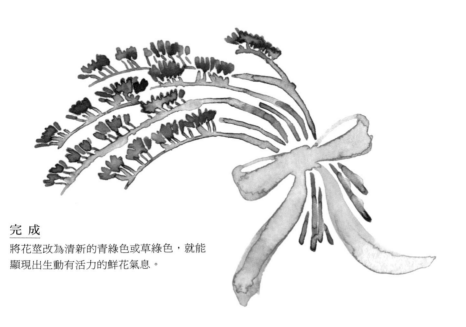

完 成
將花莖改為清新的青綠色或草綠色，就能顯現出生動有活力的鮮花氣息。

熱情的向日葵

Sunny Sunflower

在仲夏挾帶無比熱情、狂放盛開的向日葵，
利用水彩圖畫留下永恆不枯萎的瞬間。
充滿朝氣的黃色大花朵，讓整個空間也亮了起來。

 Vandyke brown, Naples yellow, Permanent yellow orange, Sap green

技法｜壓點、水染

1

用水分飽滿的筆刷沾取褐色顏料，反覆以壓點方式畫出眾多向日葵籽，形成大片的圓型。

2

用更深的褐色隨機填補空隙，營造多層次的色感。

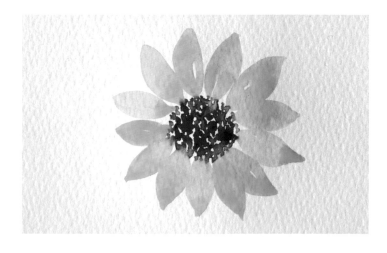

3

向日葵的花瓣較大，使用黃色顏料在向日葵籽的周邊拉出長型的花瓣，中間有些留白也無妨。如果向日葵籽的褐色與花瓣相互暈染，只要水分乾涸就會顯現自然的效果。如果覺得暈染的程度過大，可用洗淨擠乾的筆刷吸收多餘的顏料。

Tip 每個花瓣之間可以相互交疊、也可以保持間隔，甚至不是每個都完美伸直，有些稍微彎曲傾斜也無妨。

4

在花瓣尖端處壓上清水，但不需要每一瓣都進行，隨機選擇兩、三瓣即可，這樣才會使花瓣彼此產生對比與變化。

5

使用較深的橘黃色在花瓣底端（靠近向日葵籽處）輕輕壓點，使顏料自然擴散融合。可以只在水分尚未乾涸的花瓣上進行。

6

在花瓣間補上許多小花瓣，呈現花瓣層層堆疊的樣貌，面積大略為初次繪製花瓣的二分之一。

7
以較粗的線條畫出綠色花莖，再壓上
一滴水製造立體感。

8 綠葉也畫成大片狀，再以更深的綠色在葉
子和花莖交會處壓點，營造立體感。最後
在葉子上進行水染技法。

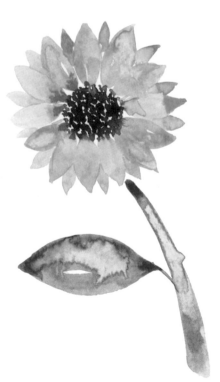

完 成
不會凋謝的堅強太陽花完成了。以相同的
方法縮小向日葵籽的範圍，花莖再畫得細
一點，就成為黃色波斯菊。

山茶花

Camellia Flower

靄靄白雪中的驕傲鮮紅，
山茶花的強韌風骨就在這紙上躍然而生，
華麗的色調讓人一眼難忘。

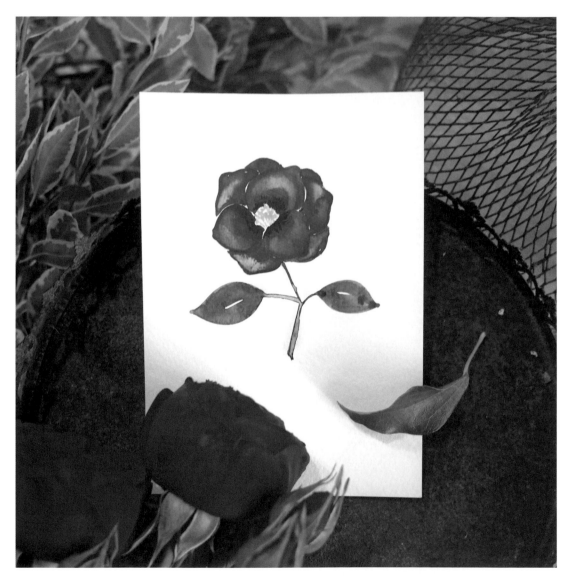

 Permanent yellow, Permanent Red, Crimson, Permanent Green no.2
技法┃壓點、水染

1

沾取黃色顏料壓出許多小點，聚集成小圓狀，範圍不需要畫得太大。

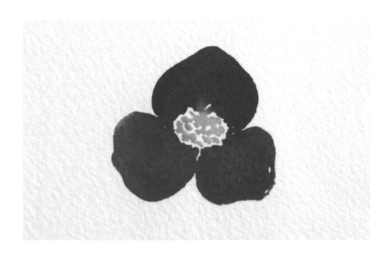

2

大膽畫上三片紅色花瓣，團團包圍住黃色小圓。花瓣的模樣與尺寸無需完全相同，只要中間是黃色、花瓣是紅色，就與山茶花有幾分相似。

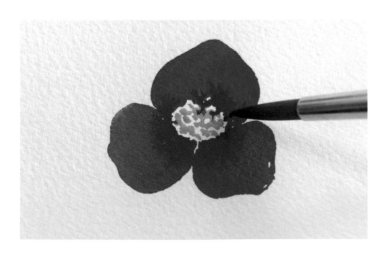

3

選用更深一點的紅色，反覆在花瓣內緣壓點，完全乾涸後就能呈現中央凹陷的花朵立體感。萬一與黃色花蕊過度渲染，可使用擠乾的筆刷吸收多餘顏料。

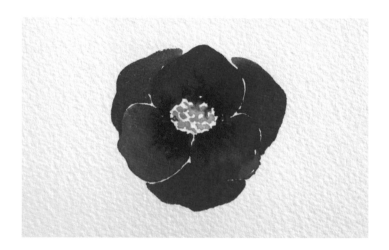

4

接著補上交疊於後方的花瓣。稍微與初次繪製的花瓣之間留下空隙，看起來就像手繪白線般精緻。

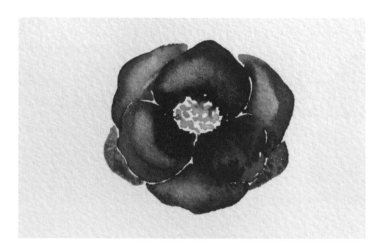

5

將畫筆洗淨後擦去水分，輕輕在花瓣中間按壓一下，顏料被吸走後就會呈現類似反光的層次效果。

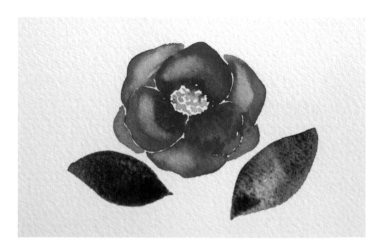

6

使用與紅色相配的深綠色系列，畫出大片葉子。再於葉子中間進行水染技巧，並用更深的綠色在尾端壓點。

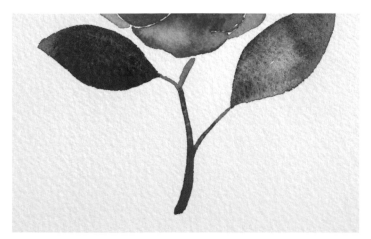

7
直接以褐色畫出連接葉子的莖枝。不用擔心顏色交融，從葉子尾端向下延伸，最後一樣在枝幹上進行水染。

8 將畫筆洗淨並擦乾水分，輕輕在葉子中央描出葉脈。

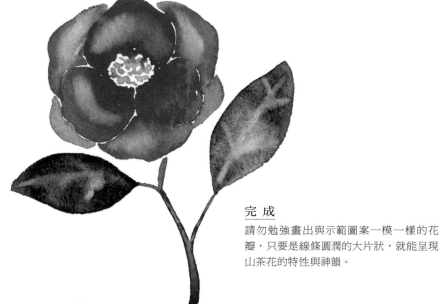

完 成
請勿勉強畫出與示範圖案一模一樣的花瓣，只要是線條圓潤的大片狀，就能呈現山茶花的特性與神韻。

고맙습니다

Class 2

適合點綴
藝術字體的
小圖案

充滿祝福的手寫字，
搭配上小巧可愛的手繪圖案，
賞心悅目極了。
將滿滿的心意，都展現在這張小卡片上吧！

【謝謝】

葉桂冠

Green Leaps

不僅葉子的畫法簡易好上手，
稍加改變就能變化成各種款式，
可以直接畫在手寫文字旁點綴，或者相連成為花圈般的形狀。

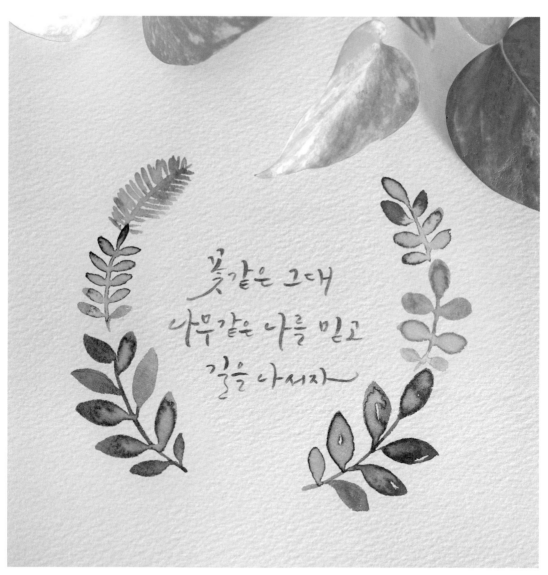

Various green
技法┃壓點、水染

【花一般的你，請相信樹一般的我，一起向前走。】

1

筆刷豎直畫出些微彎曲的細線，看起來就像實物般柔軟自然。

2

在細線尖端畫出一片葉子，接著在左右兩側也畫上適量的葉子，但不需要每一片葉子都刻意畫得完全一樣。

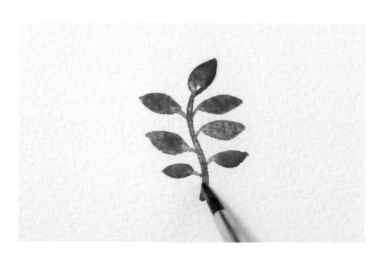

3

葉子完成後，將筆刷清洗乾淨，在枝幹與葉子上輕輕壓上清水，使顏料隨著水的擴散，形成不同的紋路、色調與明暗。第一種葉子的圖案完成。

Tip 若因為不熟練而花費較長的時間繪製，圖案中的水分容易乾涸，即使有些麻煩，也應在畫完每一片葉子後，都將畫筆洗淨並進行水染技法。

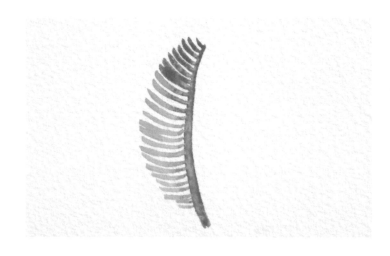

4

著手畫第二種綠葉圖案。先畫出中間的細枝，再保持筆刷豎直，由上往下繪製許多微彎的細線。細線應由短逐漸變長，超過中央部分再逐漸變短。

5

再以相同手法完成另一半邊。這樣的圖案畫成較大面積，即可呈現熱帶植物的氣息，畫小一點則可在各種花卉圖案中，達到填補及點綴的作用。

6

第三種綠葉圖案。畫出嫩枝並進行水染技法後，在頂端畫上一片青綠色的圓型葉片。

7

兩側也畫上形狀類似的葉片。這種淺色的清新嫩葉，適合搭配各種不同的花卉圖案。

Tip 若改用顏色較深的灰綠色系列繪製，即可呈現尤加利葉等暗綠色植物，或者適合乾燥花的風格。

8

接著再試試第四種綠葉吧！這次由下往上畫，枝幹由粗變細、上端變得又軟又尖的模樣，在靠近上端的部分畫上兩片青綠色葉子。

9

以左右對稱的方式補上兩側綠葉。由於葉子尺寸細小難以水染，只要在中央的嫩枝上壓上一點清水即可。

10

尾端形狀較尖的樹葉，適合較深的綠色系列，營造冬季長青木的感覺。將筆刷保持豎直，將葉子的尾端畫得又扁又細，葉片間留有較大間隔。

11

葉子全部畫完後，在中間的枝幹上進行水染技法，就會自然朝向每一片樹葉擴散。

12

最後試著用先前介紹的各種綠葉畫法，連結成桂冠或花圈狀的結構。連結圖案並不困難，但花圈的線條可用鉛筆事先輕描，以便圖案保持較漂亮的圓型。首先在下方畫出葉片較大的兩種圖案。

13

接著在上方連接其他形狀、但葉片較小的圖案。

Tip 參照示範的結構繪圖，不代表每一片葉子或圖案都必須相同。可利用先前學習過的各種手法，創造出自己的綠色桂冠。

14 試著在兩側各自連接三種不同的綠葉，只要記得越上面越細小的原則。

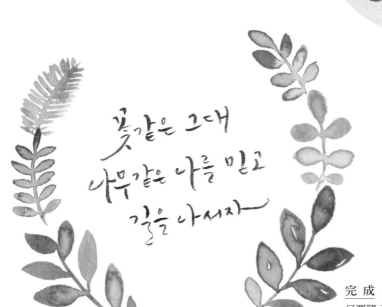

꽃같은 그대
나무같은 나를 믿고
같을 나서자

完成

只要隨心意更改葉子的色調，就能畫出不同氣氛的桂冠，不要害怕嘗試喔！

藤蔓小花

Charming Floral Decorations

用小圓圈疊成的花朵形狀，
點綴在卡片上方，隨即變得溫馨可愛，
還可以嘗試替換各種色彩，呈現不同感覺。

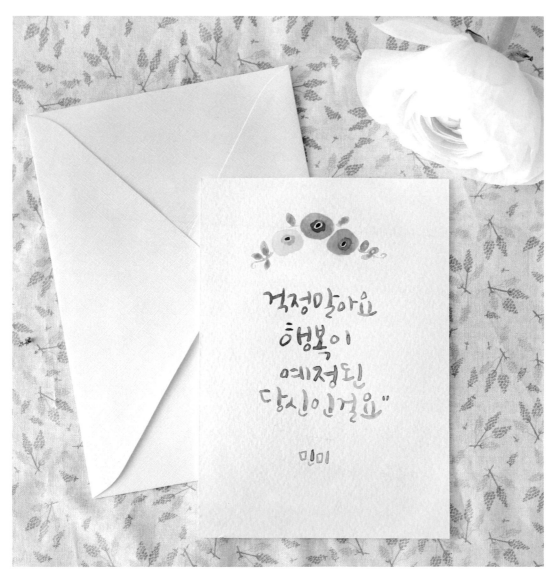

Naples yellow, Leaf green,
Permanent yellow orange,
Brilliant pink, Vandyke brown
技法∣水染

【別擔心，每個人都有
預定好的幸福。】

1
使用深黃色在紙上畫出中空的圓形，
彷彿是蛋白與蛋黃顏色對調的荷包
蛋。即使不是正圓也沒關係，圖案完
成後就會變得自然漂亮。

2
以橘黃色顏料在中間留白的邊緣輕輕
壓點，就能看見色彩漸漸往外擴散的
效果。

3
再用深褐色在留白處的中央壓上一
點，但不需要完全填滿，就當作是畫
上眼睛的概念。

4

替換顏色後，再多畫兩朵吧。

5

用嫩綠色畫出花莖和葉子。首先以隨意的線條連接花朵，兩側延伸出俏皮的曲線，搭配花朵的可愛形象。

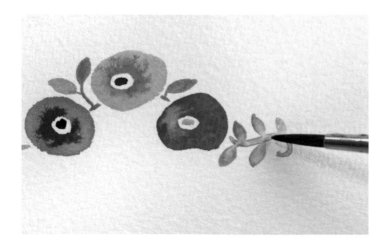

6

在花莖上畫上小葉子。不需要兩側對稱，恣意隨興地進行即可，但因花朵較小，葉子的尺寸也不適合太大。

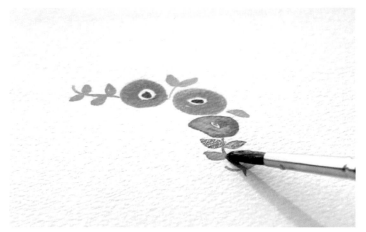

7
在花莖上進行水染，增添整體水潤感，並利用水的流動營造自然紋路。

8 稍微改變花莖與綠葉的位置，就能變成完整的一枝小花。

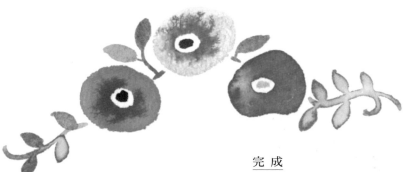

完成
溫和的色調，完成了單純樸實、姿態可愛的小花，適合用來填補卡片的空白處，或者點綴在手繪文字的周圍。

仙人掌

Little Cactus

仙人掌與多肉植物圓滾滾與多樣的外型，
讓許多人深受著迷，以水彩畫出它們的可愛感，
為一成不變的日常，注入新鮮活力吧！

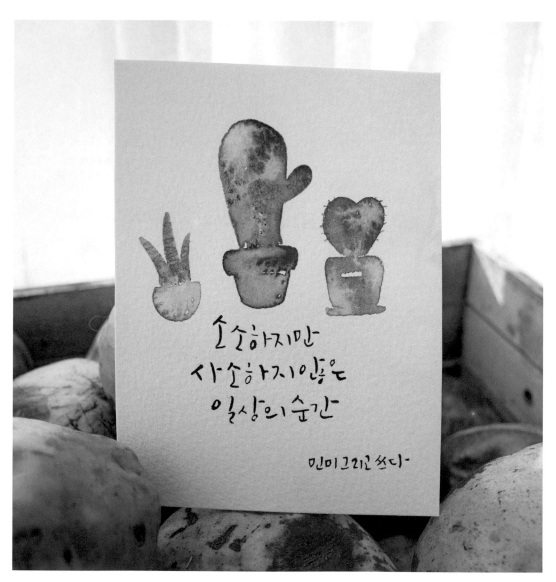

 Permanent Green no.2, Sap green, Brown
技法 | 水染

【簡單，卻不單調的日常瞬間。】

1

用水分飽滿的筆刷沾取綠色系顏料，
呈現仙人掌的寬大身體。首先以傾斜
的筆刷畫出左半邊。

2

選用較深的綠色畫出另一半，利用顏
色的深淺創造立體感。

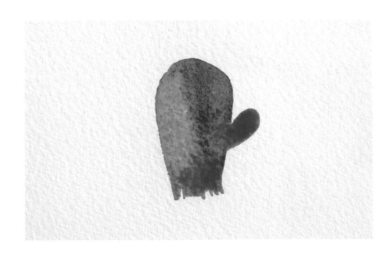

3

順便掛上一個小手，馬上變得童趣可
愛，好像在跟我們說「嗨〜」。

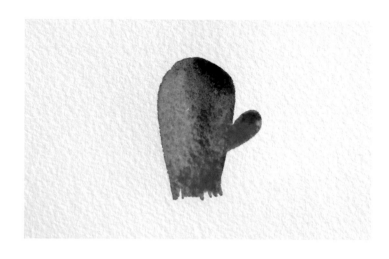

4

再用水分充足的筆刷,沾取更深的綠色,在仙人掌身體的上端與小手的邊緣輕輕壓點。因為水分較多,輕輕一點就能漸漸往下暈染。

Tip 這個步驟的目的是為了讓顏色產生自然層次,不一定要壓點在指定的位置,想要點在下端,或者想用別種顏色也無妨。

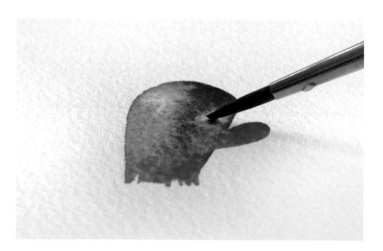

5

將畫筆清洗乾淨,沾水後在仙人掌上輕壓一、兩處,圖案就會隨著水的流動而產生泛白的紋路。

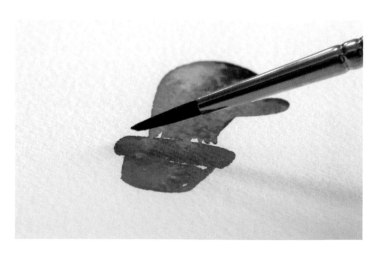

6

等待仙人掌水分乾涸的同時,畫出下方的盆器。與仙人掌保留一點間距,以筆刷傾斜的方式畫一粗線,再接續下方的四方形。在四方形的底端進行水染技法,就能產生深淺區塊,營造自然磨損的感覺。

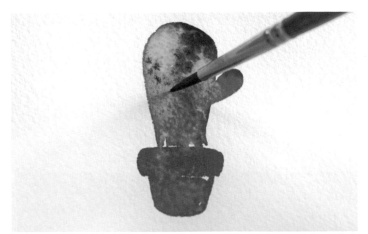

7

再次回到仙人掌，以目前已使用的顏色中最深的綠色輕點。以顏色的變化與深淺，呈現仙人掌身體不規則凹凸與尖刺的模樣。

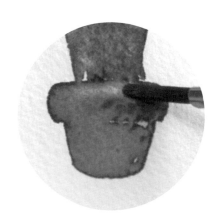

8 以使用於仙人掌身體的綠色，填補仙人掌與花盆之間的空隙。若綠色與花盆的褐色過度互相渲染，可使用洗淨、擠乾的筆刷輕輕吸取渲染的部分。

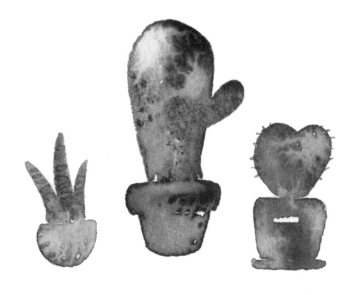

完 成

相同的手法可應用在不同造型的仙人掌。如果想強調尖刺的部分，可在仙人掌的邊緣畫出數條細線。

秋天落葉
Colorful Fall Leaves

小小一片落葉，交雜著許多秋天的顏色，
同一棵樹的葉子，也擁有各具特色的調和方式。
在水草稿上利用自然暈染，畫出每一片落葉的不同美麗。

 Naples yellow, Permanent yellow orange,
Permanent Red
技法┃水草稿、水染

【火紅的楓葉，可媲美春天的花。】

1

用沾濕的畫筆在紙上畫出樹葉的輪廓
形狀。

2

沾取黃色顏料，刷在步驟1的水草稿
上。大略塗刷或者中間有些許留白也
無妨。

3

選用橘黃色，在葉子的尖端部分輕輕
壓點，開始出現落葉的深淺模樣。

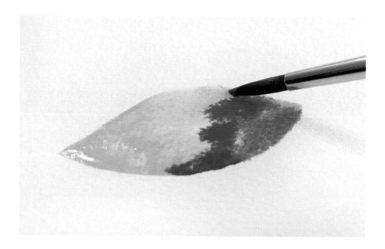

4

再使用更深的橘紅色系列，在葉子中間的部分壓點，呈現落葉斑駁不均的色調。

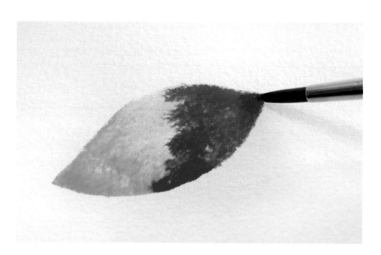

5

同樣使用較深的顏色，延伸畫出葉子的梗。

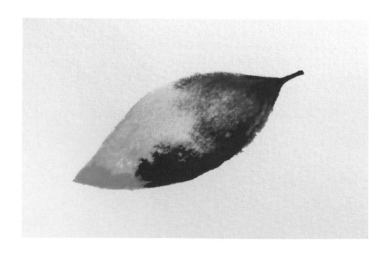

6

在與葉梗相反的另一端壓上土黃色。這裡不一定非得使用土黃色，可以挑戰任何喜歡的顏色。使用多種顏色營造豐富色感，正是秋天落葉的特色與魅力。

Tip 以水草稿為基礎的圖案，因為水分的自然流動而彼此暈染，可能會形成與示範圖案完全不同的結果。但無論何種紋路都無妨，請放心嘗試練習。

7

水分尚未乾涸前，將筆刷豎直以斜線
畫出許多細細的毛邊。畫筆無需事先
沾濕或沾取顏料，圖案中的水分與顏
料相當充足，直接以畫筆延伸出細線
即可。

8 使用相同方法再畫出較小尺寸的落葉。

完 成

濕度高的圖案，需要較長的時間
等待乾涸。完全乾燥後就會呈現
出2～3種色調融合的斑駁效果。

暈染花樣

Water Sketch Flower

描繪在水草稿上的花，以不可預期的姿態逐漸暈染。
水分帶來變化莫測的效果，無需刻意描繪輪廓，
只要等待水分乾涸，就能出現令人驚豔的自然紋路。

 Naples yellow, Shell pink, Opera, Sap green
技法∣壓點、水草稿、水染

【真心誠意流露出來的幸福，
會傳遞到自己的周圍。】

1
以鮮黃色集中壓出數個小點。

2
將畫筆洗淨並保持飽滿的水分，在黃色花蕊周圍畫出3～4片花瓣形狀。

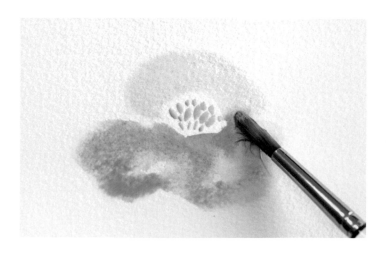

3
花瓣的顏色與黃色花蕊相互融合也沒關係，只要選擇不會壓過黃色的色調即可。示範圖片中選用的是粉紅色，在水草稿上再次畫出花瓣的模樣。

Tip 將筆刷傾斜後，就像刷油漆般在水草稿上來回刷動，不需要嚴謹地仔細描繪。

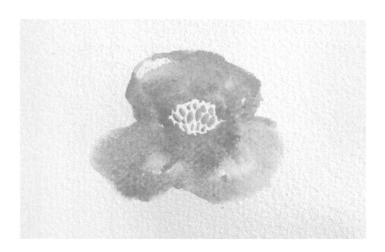

4

第二次描繪的花瓣不一定要完全符合水草稿的輪廓，有可能超過水草稿的範圍，也有可能畫得比水草稿更小。繪製的過程中，花瓣與花蕊的顏色相互融合也無妨，黃色與淡粉色系都能互相襯托。

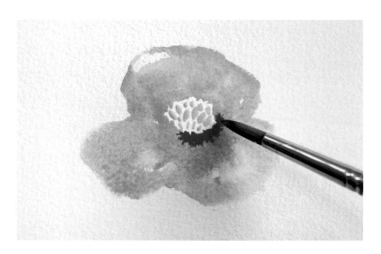

5

利用較深的桃紅色或橘黃色，在花瓣內緣輕輕壓點，深色與淺色逐漸融合後，就能形成自然的立體感與層次。

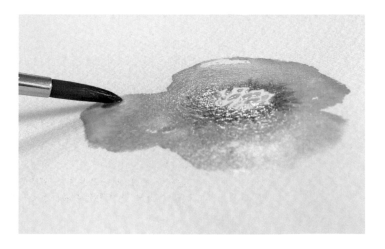

6

花瓣外緣較寬大的部分也進行一次水染，若先前的水草稿依然留有足夠的水分，可省略此步驟。

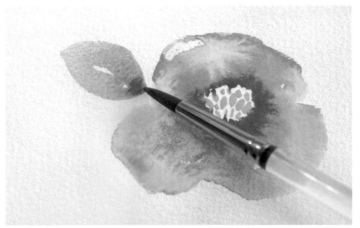

7
這次的圖案水潤暈染的效果較強烈，
繪製綠葉時也應使用水分飽滿的筆刷
沾取綠色顏料。接著在葉子內緣使用
較深的綠色壓點。

8 每一片葉子都進行水染技法，營造水感
較明顯的暈染效果。

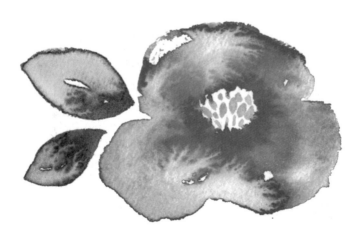

<u>完　成</u>
雖然只使用簡單幾種顏色，卻因為水染作用
而變化出多采多姿的美麗花兒。

花蝴蝶

Flower Butterfly

讓蝴蝶以「花」而非「昆蟲」的概念飛翔於紙上，
呈現簡單卻又多樣化的成品。
美麗的花蝴蝶飛舞在手繪文字旁，帶來夢幻又浪漫的氛圍。

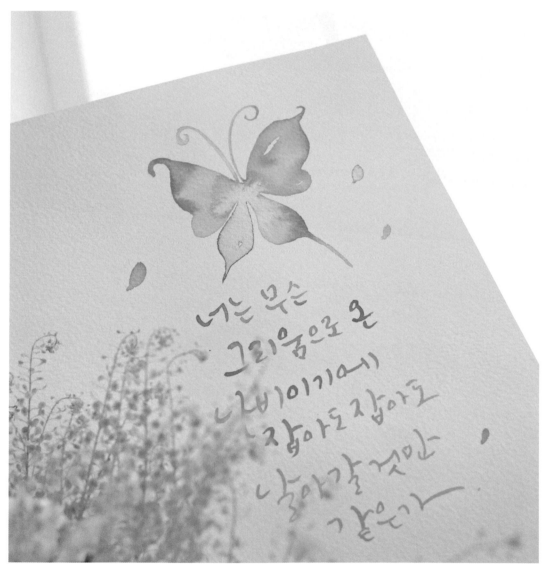

 Naples yellow, Shell pink
技法┃水染

【你究竟是從什麼樣的懷念中飛出來蝴蝶，
不管怎麼抓，好像都會從手中溜走。】

1

以水分充足的筆刷沾取黃色顏料，仿造示範圖片畫出花瓣般的曲線。上方的尾端稍微往下延伸捲曲。

2

以步驟1畫出的圖案為基礎，擴大成蝴蝶翅膀的模樣。這並非形狀顯著的圖案，不一定要畫得一模一樣，可以自由發揮創意。翅膀圖案完成後，選用較深的粉紅色在邊緣內側輕輕壓點，讓其自然擴散暈染。

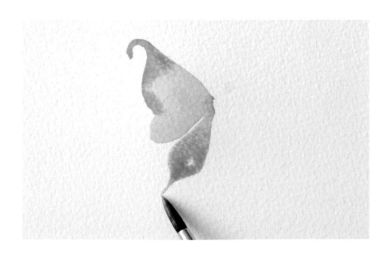

3

選用較淡的粉紅色，在下方畫出另一片翅膀，同樣將尾端稍微往下延伸。延伸的部分要畫多長？答案是「隨心所欲」。由上方翅膀的中央處連結下方翅膀，可讓黃色與粉紅色自然融合，就像先前學習的花瓣畫法。

Tip 應在上方翅膀保持濕潤時連接下方翅膀，才能有效暈染顏料。

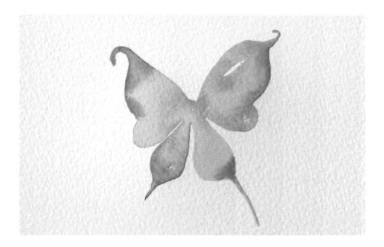

4
另一邊也以相同手法繪製翅膀圖案，
兩側沒有完全對稱也無妨。中間可帶
有留白或者變換不同顏色，可以自行
創作變作。

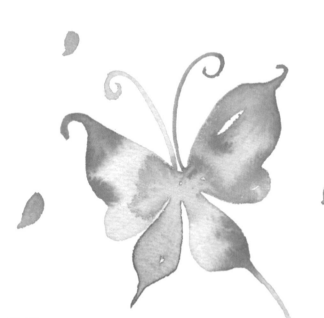

5
以豎直的筆刷畫出蝴蝶的長鬚，接著
在兩側翅膀相連的部位進行水染技
法。兩條長鬚可畫成不同顏色。

完 成
在蝴蝶身邊隨意畫上小花瓣，呈現翩翩飛舞
的生動畫面。

黃色小花叢

Yellow Wild Flower

經常在公園或小徑旁遇見的小花叢，
雖然叫不出名字，卻是伴隨生活的美麗風景，
用簡單的黃色壓點和綠色線條，將它永存於心中。

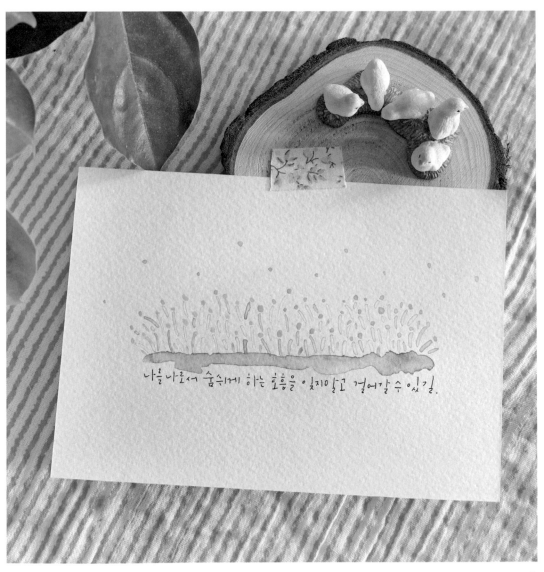

 Naples yellow, Leaf green
技法 | 壓點、水染

【希望我能永遠不忘記，讓自己擁有自在的呼吸。】

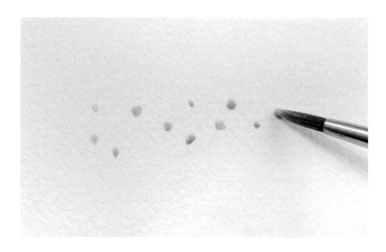

1

用水分充足的筆刷沾取黃色顏料，連續壓出好幾個小點。壓點的位置應以不規則的方式彼此間隔。

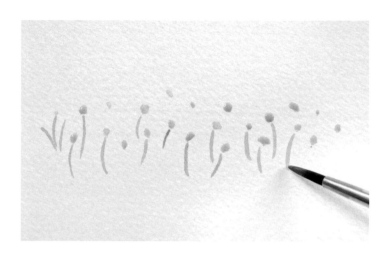

2

選用嫩綠色，以豎直的筆刷在黃點下方拉出幾條細線作為花莖。

🅣🅘🅟 細線隨機呈現不同的角度與彎曲方向，可產生花叢迎風搖擺的生動感。

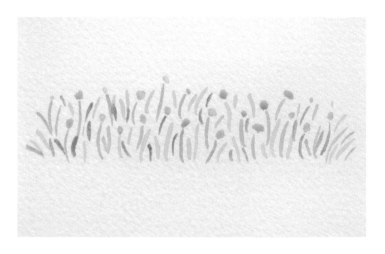

3

繼續使用嫩綠色，在沒有黃點的地方也畫上草地般的大量細線。可以變換色調，也可以隨意決定細線的長短。

🅣🅘🅟 想要變換色調時，可將相同的嫩綠色調得較為濃稠，或者直接使用較深的顏料。

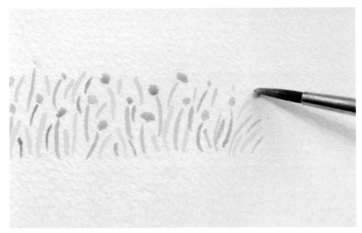

4

以細線填補花叢的綠意部分後，若有較為空虛的地方，可再沾取黃色顏料輕壓小點。

5 以水分充足的筆刷沾取褐色顏料，畫出下方的土壤。

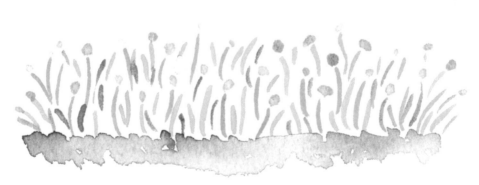

完 成

隨意壓點、填補細線，很快就能完成這幅溫馨的花叢圖案。眼前的風景，有時候比起細膩講究的寫生畫，反而更具意象與氣氛，更能表現深植人心的美麗面貌。

常春藤

Covered With Vine

讓夏日的牆面變得清新有生氣，
持續畫著彼此相連的葉子，
心中的雜念似乎也逐漸煙消雲散。

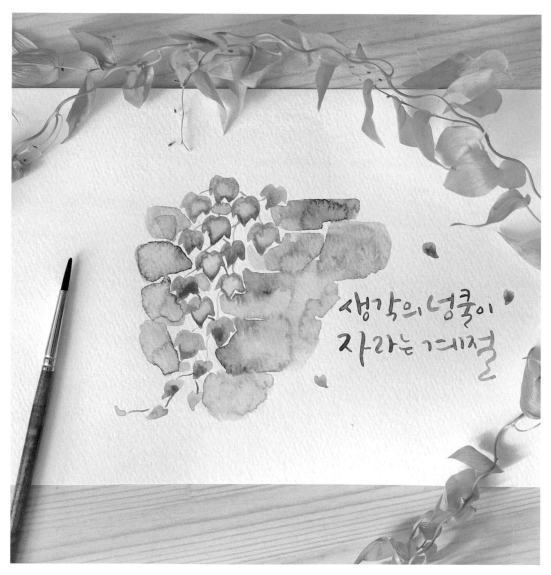

생각의 넝쿨이
자라는 계절

【思緒的藤，蔓生的季節。】

 Sap green, Ivory Black
技法｜水染

1

先以綠色顏料畫出一片狀似愛心的葉子，再將尾端畫成三叉的模樣。

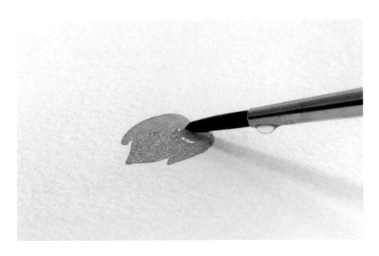

2

畫完一片葉子後，將畫筆洗淨，在葉子上進行水染技法。

3

以相同的方式，往下方連續畫出數片綠葉。

4

如果對於相同形狀的葉片感到無趣，可以隨意穿插幾片愛心狀的葉子。

5

接著以細長的曲線連結葉子，形成自然柔軟的嫩枝模樣。

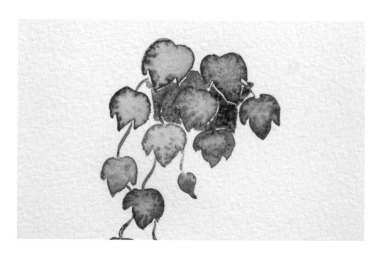

6

選用較為黯沉的墨綠色，畫出在葉子間若隱若現的花盆。盆子不需要具有明顯的輪廓，與葉子的綠色相互暈染也無妨，看起來就像是重疊在後方的葉子。

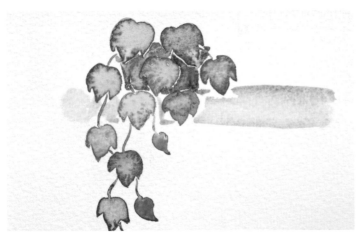

7

將畫筆洗淨，以水分充足的狀態沾取非常少量的黑色，往左右兩側刷出牆壁的模樣。使用極少量的黑色，刷在紙上看起來就像灰色，甚至因為先前使用的綠色而變成墨綠色，反而呈現更自然的效果。筆刷保持充足的水分，才能迅速刷出較大的片狀。

8 在樹葉的周邊慢慢刷出牆面，空白的部分也以傾斜筆刷的方式小心填補。萬一不小心與葉子的顏料交會暈染也無須擔心，乾涸後就會變得自然。

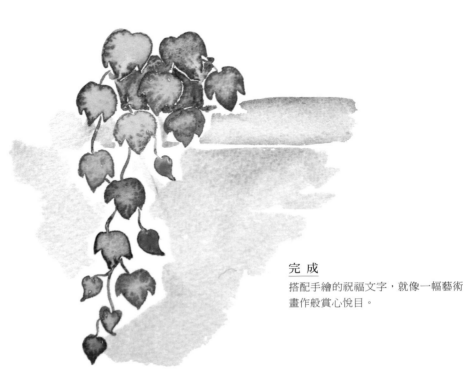

完 成
搭配手繪的祝福文字，就像一幅藝術畫作般賞心悅目。

清風吹拂的樹冠

Windy Forest

每當看著翠綠的樹冠隨風擺動，心情是如此平靜開闊。
將它畫在紙上，讓輕鬆閒適的感覺常伴左右。

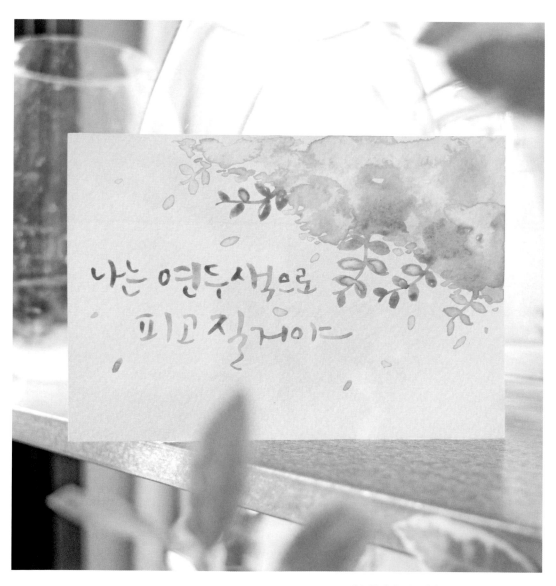

 Leaf green, Sap green
技法▎水草稿、水染

【無論生與死，我都要是這般的翠綠。】

1

以水分飽滿的筆刷，按照自己想畫的樹冠面積，在紙上刷出水草稿，形狀也可隨意決定。

2

沾取嫩綠色，在水草稿上隨意塗刷，不一定要完全按照水草稿描繪，也不用完全塗滿，留下適當空白可增添自然層次感。

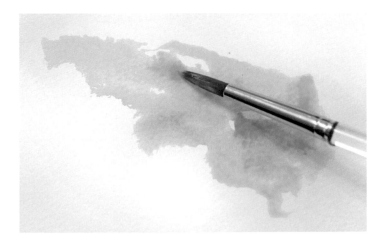

3

再沾取更多的嫩綠色，隨意在圖案中輕輕壓點，成為顏色較深的部分。

🅣 即使是相同的顏料，水分變少後就能產生較深的色調。若未能成功展現深淺層次，可直接換成較深的色系。

4

以豎直的筆刷在下方拉出兩條曲線，
成為細小的枝幹。

5

在枝幹上畫出綠葉，無需左右對稱。

6

將畫筆洗淨，在葉子上輕輕壓上一滴
清水。

7

上述繪製枝幹與樹葉的方法，可運用在樹冠的上方、下方、兩側，或者任何看起來空虛的地方。

8 在樹冠的周圍隨意補上幾片葉子，就能呈現隨風飄散的生動畫面。

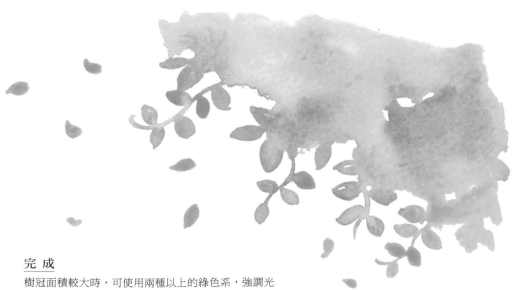

完 成

樹冠面積較大時，可使用兩種以上的綠色系，強調光線明暗造成的層次感。試著在下方親筆寫出祝福的字句，彷彿連文字都散發著清新祥和的氣息。

Class 3

傳達心意的
明信片與禮卡

想要傳達心意的特別日子裡，
試著遞上一張手繪卡片吧。
比起市售的小卡，
多了一份濃厚的情感與溫度。

祝賀胸花
Celebrating Bouquet

在小卡上畫上一朵美麗的胸花，
就是一張蘊藏祝賀心意的絕佳禮卡。
僅需使用壓點技法，任何人都能輕易成功。

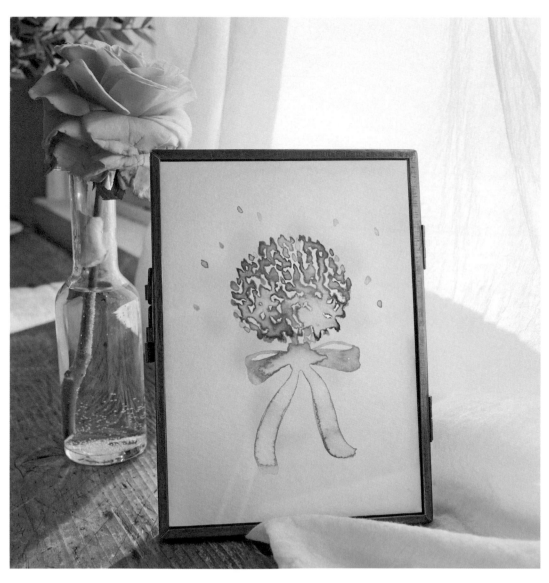

 Horizon blue, Shell pink, Lilac
技法┃壓點、水染

1

以水分充足的筆刷沾取粉紅色顏料，在紙上密集壓點。筆刷的濕度應足以在紙上凝結成小水珠。以最後會形成一個大圓的概念隨意進行。

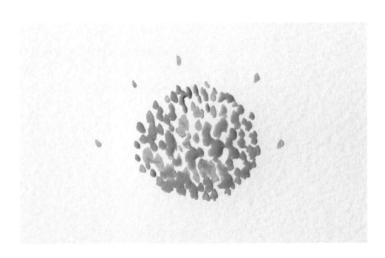

2

上方應以豎直的筆刷壓出較小的點，越接近下方筆刷則逐漸傾斜，壓出的點也慢慢變大，可帶來層次變化，並降低乏味感。形成一個大圓後，在周邊也隨機壓上數個小點，四周才不會顯得空虛。

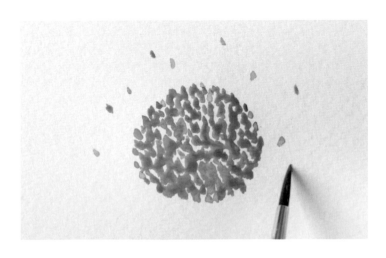

3

在粉紅色顏料尚未乾涸前，沾取淡紫色壓點填補在空隙處。不用擔心兩種顏料互相沾染，放心地連續壓點。

Tip 不需要刻意填補到完全沒有空隙，可適度保留空白部分。

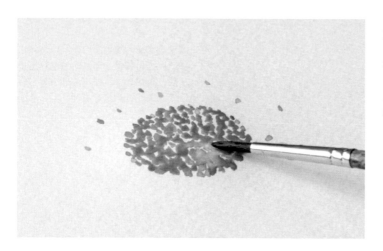

4

將畫筆清洗乾淨,保持飽滿的水分並在大圓下半部壓上清水,使兩種顏料因為水分而自然結合成區塊狀。請勿感到不安,果敢進行水染技法,才能獲得美妙的效果。

5

接著繪製蝴蝶結。首先在中間畫一個四方形。

6

在四方形的兩側,以曲線的方式畫出梯形輪廓,再輕輕填滿其中。若能留下適度空白,就能營造蝴蝶結的立體感。另一側也以相同方式進行。

7
先以豎直筆刷的方式往下畫出緞帶，越往下則筆刷越傾斜，呈現緞帶由細變粗的寫實狀態。

8 在中間的四方形處壓上清水，色彩會向兩側及緞帶方向擴散，形成自然的明暗紋路。

完 成
水分乾涸後，即會呈現自然的立體感，壓點的部分也會彼此暈染，隨機融合的區塊狀非常漂亮。

蝶蝴結葉飾
Lovely Leaf Sway

繪製此款圖案時，
可利用先前畫過的各種樹葉與蝴蝶結的畫法自由變化。
只要變換葉子的型態，就能創造各式漂亮的效果。

【恭喜。】

 Horizon blue, Leaf green, Sap green
技法 | 各種樹葉畫法

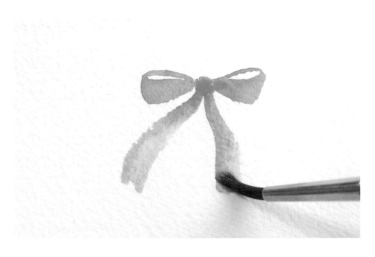

1

先以天藍色畫出蝴蝶結。先在中間畫出較小的三角形，兩側畫上傾斜的梯形，以及垂在下方的緞帶，接著以水染技法壓上水分即可完成。更詳細的畫法請參考p.112「祝賀胸花」。

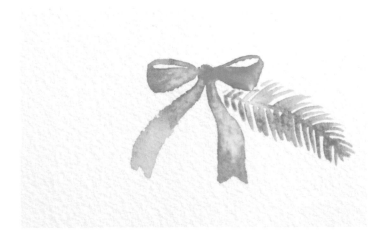

2

蝴蝶結的兩側畫上先前介紹過的綠葉圖案。首先嘗試熱帶雨林風格的棕櫚樹葉。畫出中央的微彎曲線，再補上兩側的細直線。

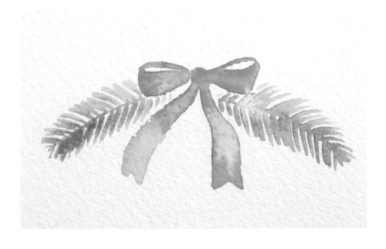

3

另一側的樹葉也完成後，各別壓上一滴清水。

Tip 可先從最喜歡或者最有把握的樹葉模樣開始，無須刻意與示範圖案雷同。

4

在剛才完成的樹葉旁，以其他深淺的綠色系顏料，畫出別種造型的綠葉。這次的曲線改為稍微向上，每一片葉子都以水染技法營造獨特紋路。

Tip 兩側葉子的圖案具有些許不同的角度和型態，正是手繪圖案的趣味與魅力。

5 再畫上小片的葉子，夾在第一及第二次完成的圖案中，換用其他綠色系顏料更佳。

完 成

可以再用更小的葉子填補任何一個留白處，只要畫出細線當作枝幹，兩側壓上小點，也是小巧可愛的點綴。將上述的綠葉圖案換成花朵，就是華麗豐盛的花束造型囉。

紅色薔薇

Ruddy Rose

薔薇是許多人都想嘗試繪畫的圖案，
但它的過程比其他圖樣來得複雜。
以下的步驟經過整理、簡化，更容易上手。

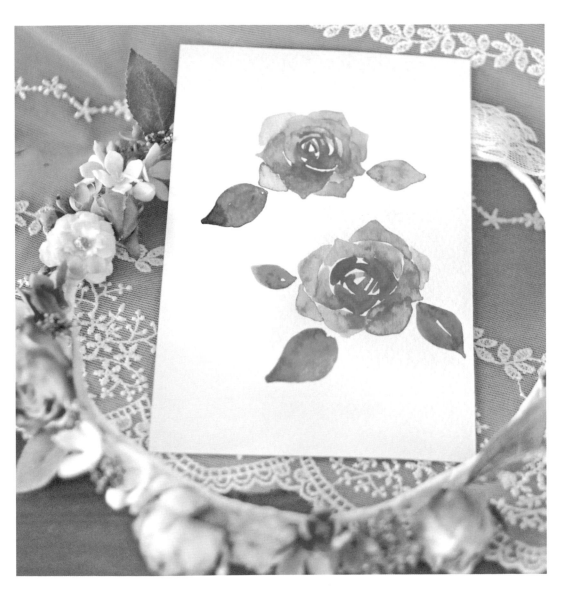

 Brilliant pink, Opera, Sap green
技法｜水染

1

仿效示範畫法，畫出狀似側躺的A字圖案，或者想像成兩邊突出的三角形。

2

再以相同的方法，在步驟1的三角形（A字）外圍畫出三條線。

3

在步驟2的三角形外圍，以相同的方法畫出更大的三角形（A字），但這次用傾斜筆刷的方法，畫出較寬的粗線條。就這樣逐步向外擴展出花瓣的層次，線條也越來越寬大。可以先按照示範圖片多多練習。

4
記得成品的整體形狀為圓形，按照相同的方法逐步增大花朵面積。

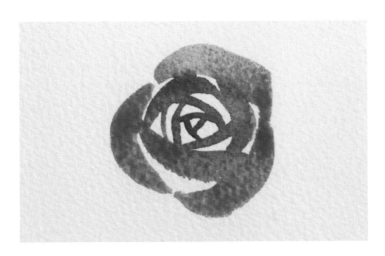

5
用比上一層更寬的線條畫在外圍，形成花瓣彼此層層重疊的模樣。

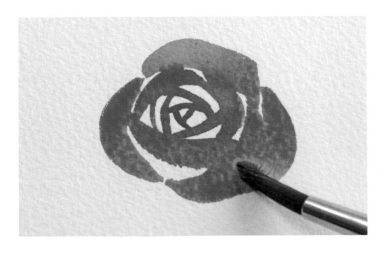

6
以最粗的線條完成最外圍的花瓣。

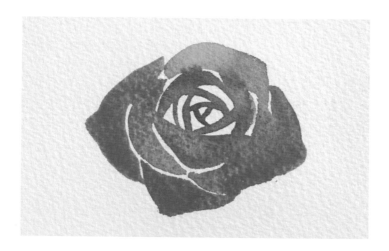

7

最外圍的花瓣可以凸顯中間尖尖的三角形狀。只要畫到這裡，就能呈現基本的薔薇型態。

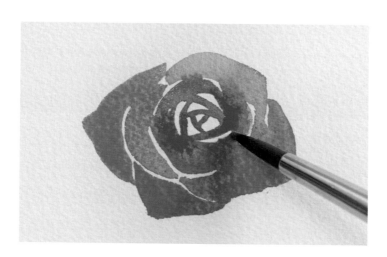

8

沾取較深的粉紅色，在花瓣的內部壓點，隨著水分及顏料的擴張，形成奧妙的暈染效果。

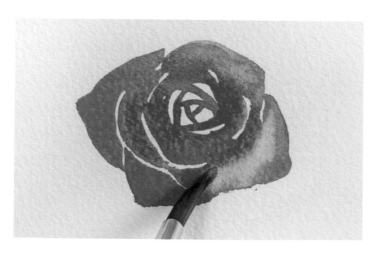

9

將畫筆洗淨擠乾，輕輕壓在最外圍花瓣上吸取水分。花朵中間以深粉紅色點綴，外圍則適度吸走顏料，營造更明確的明暗、立體感。

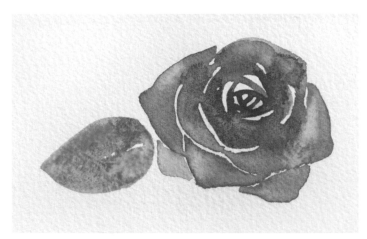

10

在薔薇旁邊畫上一片綠葉，並壓上一滴清水。

11

薔薇的葉子帶有鋸齒狀邊緣，用筆刷的尖頭畫出細短的線條呈現。

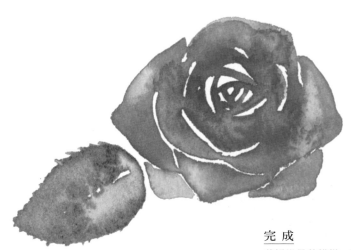

完 成

花瓣堆疊的模樣，不一定非得按照示範圖案進行，只要秉持大花瓣包覆小花瓣的概念，可自行多方嘗試。

康乃馨

Thank you Carnation

還記得第一次送媽媽康乃馨是什麼時候嗎？
在圖畫紙上用蠟筆畫的花朵塗鴉，她一定也視如珍寶。
再次送上親筆畫的水彩康乃馨，就像小時候一樣溫馨愉快。

 Vermilion（hue）, Permanent Red, Permanent Green no.2
技法┃水草稿、水染

1

先以清水畫出花瓣的草稿。線條從側邊往中央逐漸變長，再度由中央往另一側邊逐漸縮短。萬一水草稿乾涸，會影響整體的最終效果，請大膽使用水分充足的筆刷。

 倘若水草稿的線條彼此連接，就會失去扇子狀的花瓣結構，應保留適當間隔。

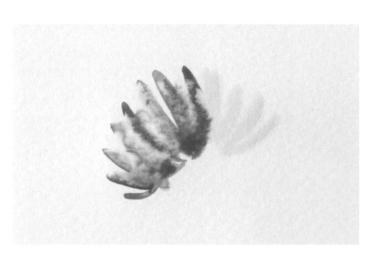

2

沾取橘黃色顏料，在水草稿上重複描繪一遍。避免水分乾涸而影響效果，畫上的動作一定要快。不一定要完全按照水草稿的位置，看不太清楚的地方也不用勉強，只要大略畫在相同的區域即可。

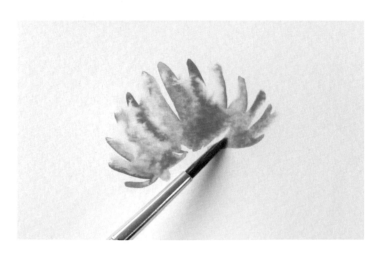

3

如同水草稿的畫法，線條由側邊往中央逐漸伸長、變寬，接著再逐漸往另一側邊縮短、變細。

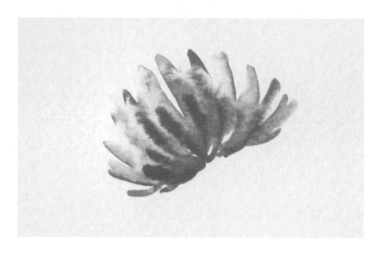

4

選用比方才使用的橘黃色更深的同色系顏料，在圖案中再次畫上一半長度的線條。花朵下方使用較深顏色，就能呈現深淺層次的視覺效果。此時水草稿的水分應該尚未全乾，水分會讓顏料自然融合暈染。

Tip 若沒有更深的顏色，可以水分較少的筆刷沾取相同的顏色，利用濃淡度形成深淺。

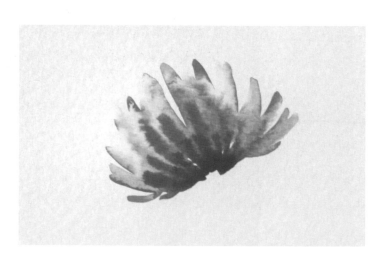

5

改用接近紅色的較深顏料，以三分之一的長度再次描繪一次花瓣的圖案，花朵的立體感越來越明顯。

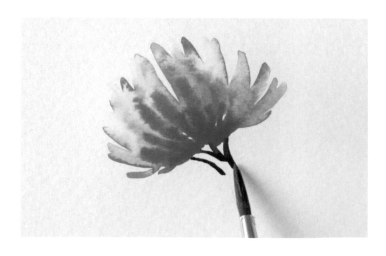

6

接著要繪製花莖部分。沾取綠色顏料，在花瓣的下方畫出細線。因為花瓣的水分和顏料會彼此擴散融合，這並不是錯誤，請不用擔心，完全乾涸後的效果將令人驚豔。

7
同樣以綠色系顏料，由上往下畫出微彎的線條，筆刷則是從豎直狀態逐漸傾斜，線條就會自然由細轉粗。

8
將筆刷傾斜，以兩條曲線畫出葉子的輪廓，再將中間填補上色，此時適度留下空白也很漂亮。最後在葉子上進行水染技法。

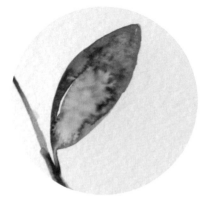

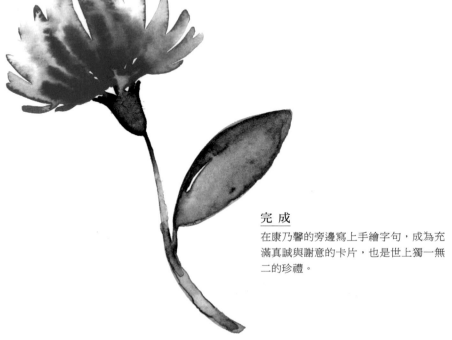

完 成
在康乃馨的旁邊寫上手繪字句，成為充滿真誠與謝意的卡片，也是世上獨一無二的珍禮。

繽紛捧花

Bunch of Flower

集結先前介紹過的花朵畫法，
就能設計出各類款式的捧花圖案，華麗與豐盛的程度令人讚嘆，
同時為繪製及受贈的人，帶來溫暖幸福的微笑。

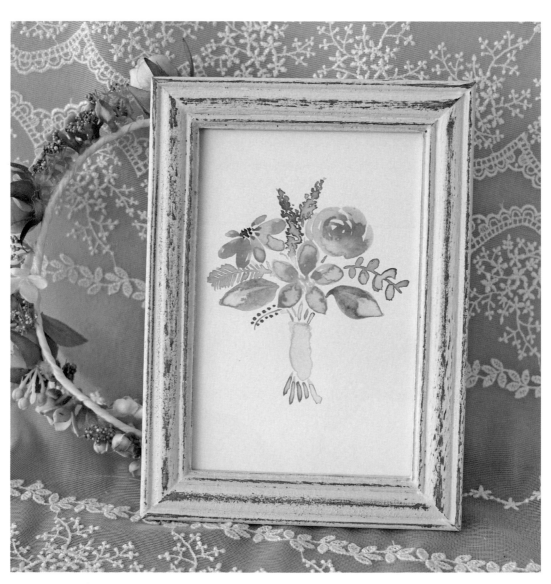

Brilliant pink, Permanent yellow orange, Vermilion（hue）, Naples yellow, Lilac, Leaf green
技法｜壓點、水染

1

利用數種先前介紹過的花卉畫法，集結成花束的圖案。示範圖片首先選擇了蘋果花，但可依照喜好將任何花種設為主角，不一定非得使用蘋果花。各位選擇了什麼花呢？

2

完成中央的主要花種後，在兩側畫出較小的花朵。我將先前介紹過的向日葵，稍作變化成為黃色波斯菊。

3

另一邊則畫上薔薇。

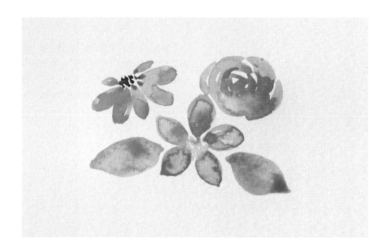

4
以綠葉填補花卉之間的空隙。

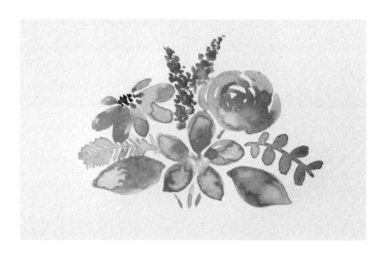

5
若花卉種類看起來太少，可以再加上
紫色薰衣草，比起豎直的模樣，稍微
向下彎曲的線條會更自然。花卉完成
後，由在中間的主角下方，以綠色系
顏料畫出數條花莖集結成束的模樣。

6
接著再畫上綑綁花莖的繩帶或包裝。

7
若花朵之間還有顯得空虛的部分，可以再補上各種類型的綠葉。

8 最後將花莖由綑綁處向下延伸。

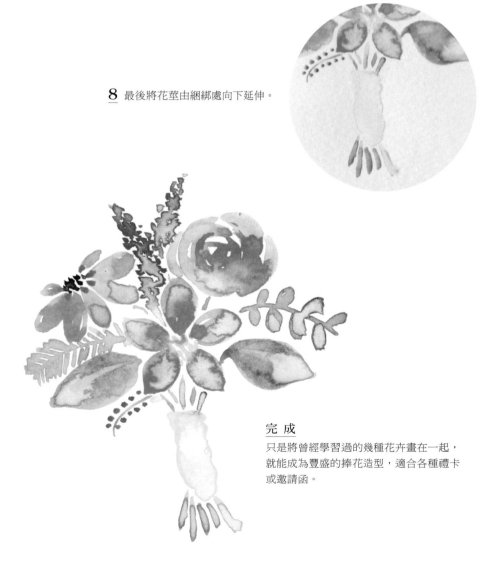

完 成
只是將曾經學習過的幾種花卉畫在一起，就能成為豐盛的捧花造型，適合各種禮卡或邀請函。

生日蛋糕
Birthday Cake

生日、結婚等值得慶祝的時刻，
一定少不了充滿祝福的卡片與甜蜜的蛋糕吧？
雖然看起來複雜，但只要使用基本技法，其實每個人都能輕易上手。

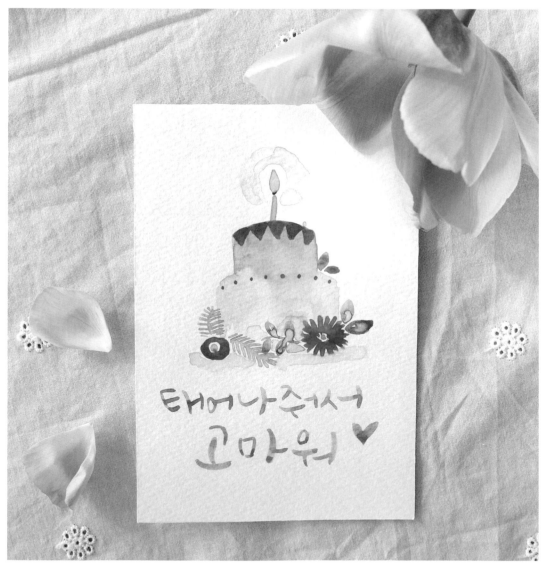

Jaune brilliant, Brilliant pink,
Permanent yellow orange,
Vermilion（hue）, Leaf green, Lilac
技法｜水染

【感謝你來到這個世界上。】

1

首先以黃色顏料畫出燭火圖案，可先描繪輪廓再填滿。再以橘黃色在燭火下端輕輕壓點。

2

挑選喜歡的蛋糕體顏色（示範圖片選用杏桃色），以此種顏色畫出蠟燭。從燭火尾端往下畫一直線即可。

3

在蠟燭下方以稍微有弧度的線條畫出蛋糕體的輪廓，再將整個區域填補上色。以傾斜筆刷的方式，很快就能塗滿色彩。

4

因為內心有滿滿的祝福，所以決定畫出雙層蛋糕。用水分飽滿的筆刷，沾取方才使用過的蛋糕體顏色，直接在下方畫出面積較大的底層蛋糕。因為筆刷的濕度極高，即使使用相同的顏料，色彩看起來也會淡了許多。

5

接著畫上各種裝飾圖案。首先嘗試用橘黃色系，畫出花瓣呈現放射狀的花朵。這種構造的花朵相當適合用於周邊點綴。花朵的旁邊也補上花莖與綠葉。仿照先前介紹的水染技法，在花莖與葉片上輕壓清水。

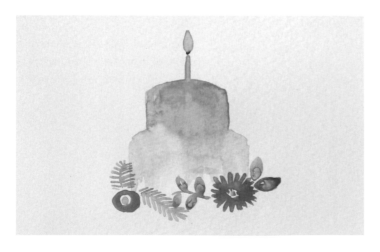

6

另一側則用黃色與粉紅色畫出小型的花朵，當然也要補上花莖與綠葉。每次繪製花卉時，都不要忘記這兩個好夥伴。

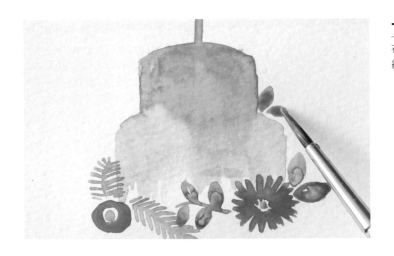

7

在雙層蛋糕的連接處，畫上裝飾用的
綠葉。

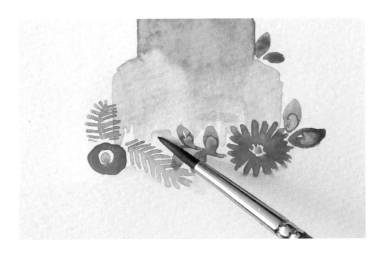

8

完成裝飾用的花卉及綠葉後，用繪製
蛋糕體的顏色，填補其中的空白處。
顏色可調淡一點，不需要完全填滿。

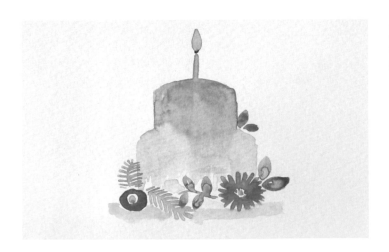

9

在最下方畫出稍寬的黃色橫線，成為
托盤或底座的部分。

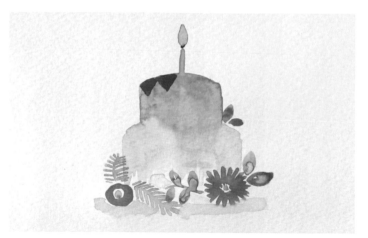

10

此時雙層蛋糕體的水分應該已經乾
涸，可以繪製蛋糕體上的裝飾。嘗試
在蛋糕體邊緣畫出幾個連續的倒三角
形，成為狀似奶油擠花的圖案。

11 最後在燭火周圍畫出淡黃色的圓形，讓燭火散
發溫馨的光芒。下層蛋糕體的邊緣也可使用壓
點作為點綴。

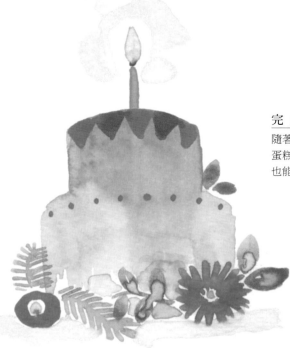

完 成

隨著裝飾花朵、綠葉、幾何圖案的變化，
蛋糕圖案可以具有不同面貌。較大的卡片
也能延伸成三層、四層蛋糕。

春意盎然的花桂冠

Flower Leaves

利用各種花卉畫法，
繪製葉桂冠的結構，
變化成瀰漫著春意的華麗花圈。

Brilliant pink, Permanent yellow orange, Vermilion（hue）, Naples, Lilac,
Leaf green
技法｜壓點、水草稿、水染

1

請由目前學習過的各種花卉中，選出最喜歡或者畫得最好的種類當作主角。這朵主角被設定在花桂冠的下方位置，也因為是主角，建議花費較多的心思選色繪製。若擔心花圈的形狀不均稱，可用淺色的色筆先畫出圓形輪廓。

2

再選擇足以媲美主角的第二配角，畫在對稱的位置。示範圖片選擇了黃色的薔薇。如果兩側都是相同的花種與顏色，看起來較為制式無趣，選用兩種不同花卉，或者相同花種但不同色系，都能提升花桂冠的豐富性。

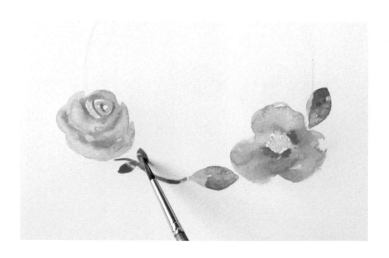

3

利用自然彎曲的花莖與綠葉連結兩朵花朵。

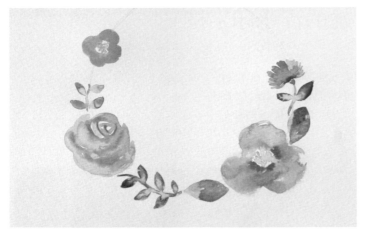

4

如同繪製葉桂冠的結構，花朵的面積應該越往上越小。妥善運用花莖及綠葉填補花卉之間的空間，很快就能完成大圓形的花圈模樣，看起來也相當漂亮。任何看起來空洞的部分，都能以綠葉或單片花瓣填補。

5 選用薰衣草或類似的長條狀花卉，或將數個小花朵排成列畫在桂冠的尾端，就能形成安定明確的圓形結構。

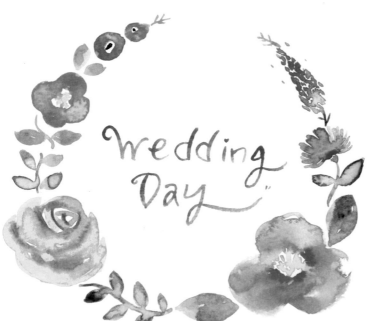

Wedding Day

完 成

隨著主角花種的更替，就能設計出各種氣息與涵義的花桂冠。

有趣的浮水印字樣
Pastel Letters

以留白的方式，寫下平時不好意思說出口的心意吧。
再將那句話穿上溫暖動人的色彩，
親手傳遞給珍貴的人。

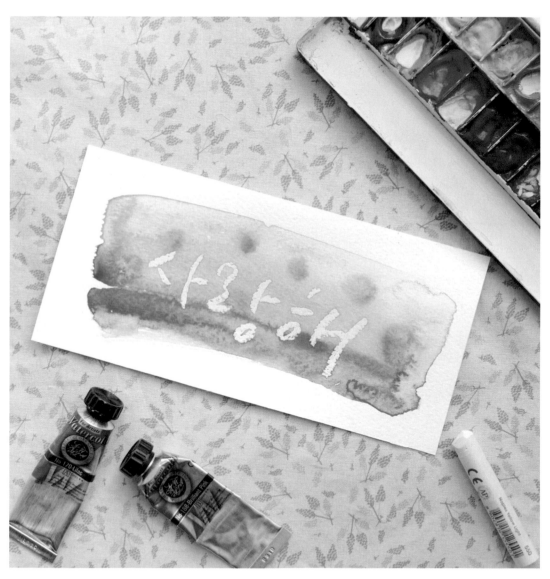

 Shell pink, Brilliant pink, Lilac
技法丨使用油性蠟筆寫字

【我愛你。】

1

使用白色油性蠟筆，在紙上寫出心中的話。

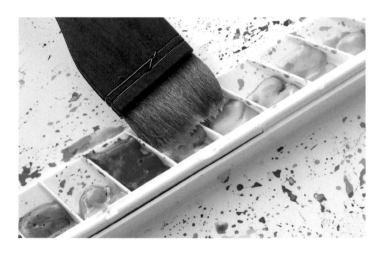

2

利用刷面寬大的刷子吸取適量水分，一次沾上兩種顏料。我通常會將相似系列的顏色放在同一排調色盤，就能輕鬆選擇不同的色系組合。

Tip 不用限定何種色調，只要選擇相仿的色系，例如黃色與橘黃色、天藍色與海藍色、嫩綠色與草綠色等。如果想要使用的顏料沒有在鄰近的調色盤格子裡，只要使用一般畫筆分兩次上色即可。

3

將沾取兩種顏料的刷子傾斜，在油性蠟筆書寫的部分直線刷過，隱藏的字句就會顯現囉！

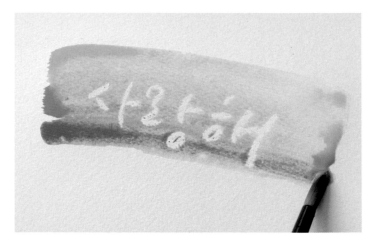

4

換成刷頭較小的畫筆並沾取淡紫色，
沿著大片色彩的下緣描繪出一條線，
藉由顏色的深淺營造層次感，字句的
下方也變得較為明顯。

5 沾取剛開始使用的粉紅色，在圖案內隨
機壓點，增添整體豐富感。

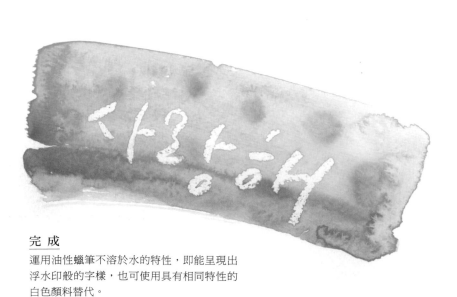

完 成

運用油性蠟筆不溶於水的特性，即能呈現出
浮水印般的字樣，也可使用具有相同特性的
白色顏料替代。

聖誕花圈

December wreath

利用壓點技法，繪製適合12月的應景花圈。
只要使用所有聖誕節的應景色彩，
反覆壓點使其彼此交融渲染，就能呈現出濃濃聖誕氣息。

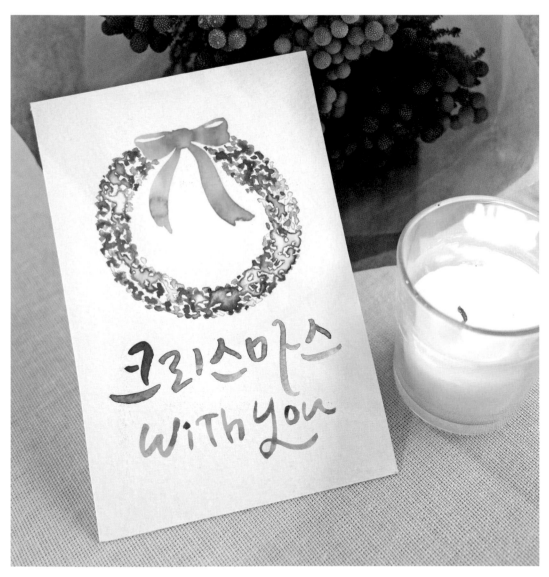

 Permanent Green no2, Permanent Red,
Permanent yellow orange
技法 | 壓點、水染

【 Christmas with you. 】

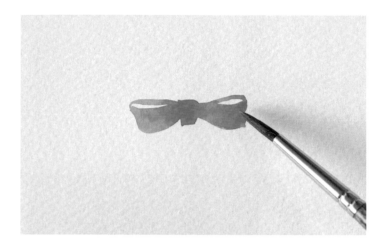

1

首先以橘黃色繪製一個蝴蝶結。畫蝴蝶結的時候只要避免生硬的稜角，使用彎曲的輪廓就能看起來自然漂亮。

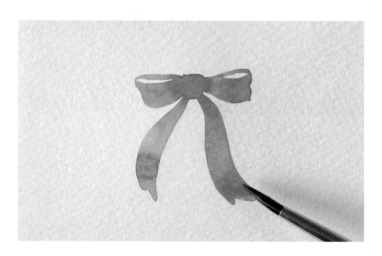

2

往下延伸自然彎曲的緞帶。這次嘗試將緞帶尾端畫成燕尾模樣。

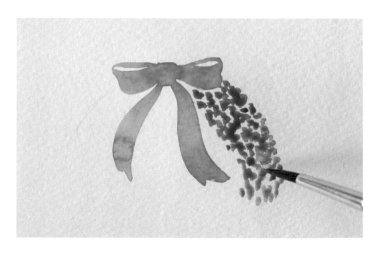

3

我們要將聖誕花圈畫成像是一個甜甜圈，將水分充足的筆刷沾取綠色顏料，反覆進行壓點。倘若擔心花圈形狀扭曲，可事先以淺色的色筆描出圓形草稿。

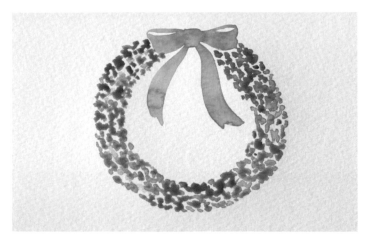

4
壓點的面積可以不用太尖細，適度傾斜畫筆，即使畫出片狀也無妨，這樣才能使水分及顏料彼此融合。

5 在綠色尚未乾涸前，沾取紅色系列的顏料，隨意穿插在綠色之間。綠色及紅色自然交融後，就能營造出聖誕節的繽紛氣息。

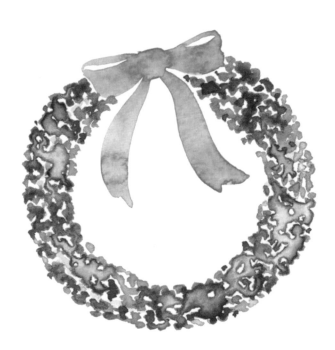

完 成
可在花圈下方或中央，寫上有關聖誕節的祝福字句，就是一張獨一無二的聖誕賀卡。

聖誕樹
Christmas Tree

平凡的綠色樹木只要掛上一顆閃耀的星星，
馬上就變成可愛的聖誕樹。
試著用小巧的樹木圖案，變化出獨特的聖誕禮卡吧。

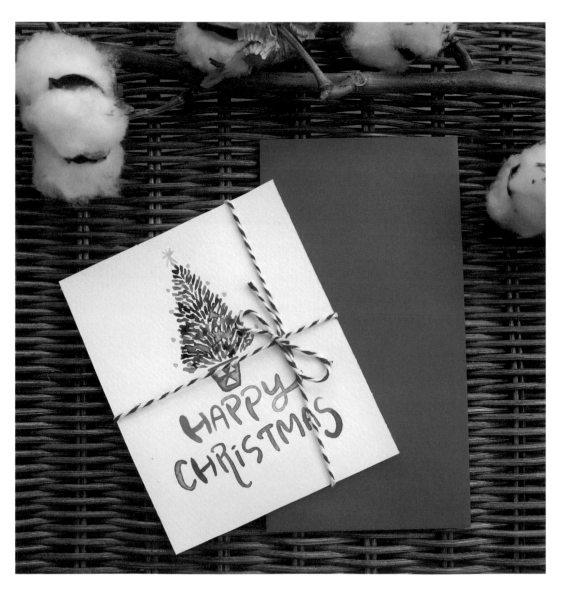

 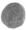 Permanent Green no2, Permanent Red, Permanent yellow orange
技法┃水草稿、水染

1

豎直筆刷，仿照示範圖片畫出幾條短線，就能形成樹冠尖端的模樣。下方的聖誕樹葉都以此種方式繪製，運用重複繪製的短線，模擬細長形狀的葉片。只要依照三角形的整體結構反覆進行即可。

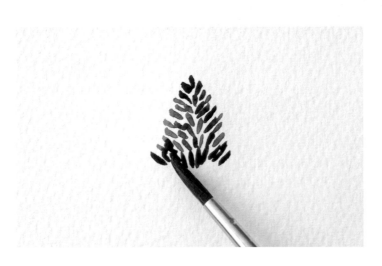

2

邊緣的葉子以由外往內的斜線為主，中間部分的線條則沒有特別的規定。此時筆刷應保持充足水分，才能讓綠色線條彼此暈染，形成自然的小片區域，也會因為水分的流動，影響顏料的濃度而出現豐富的深淺變化。

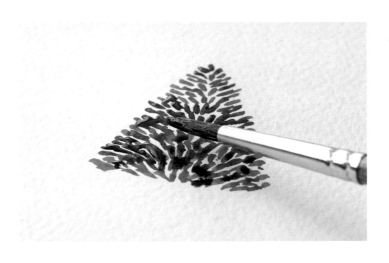

3

樹葉完成後，將畫筆清洗乾淨，在圖案下端進行水染技法數次，讓水分自然往其他樹葉擴散。

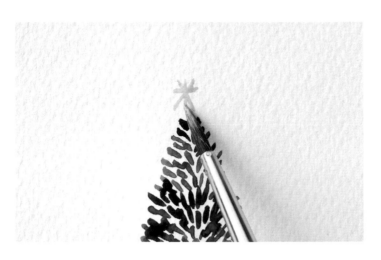

4
在樹冠頂端上方，以黃色顏料繪製一個星星。掛上星星後，馬上就有聖誕節的氣氛吧？

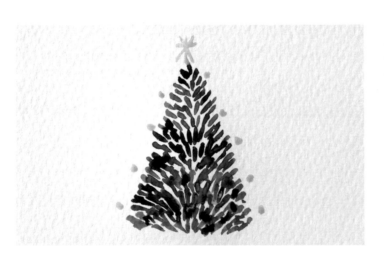

5
接著再以相同的黃色，在樹葉邊緣壓上數個小點，成為樹上的球狀掛飾。若樹葉之間有較多空隙，可用較小的黃點填補其中。

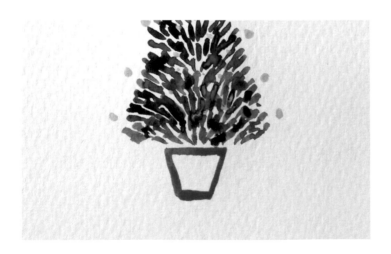

6
替換成橘黃色畫出底部花盆的輪廓。

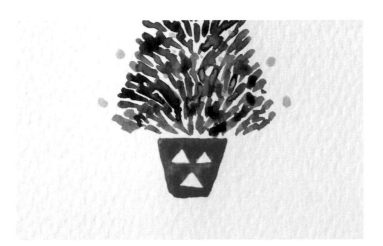

7
運用喜歡的圖案在花盆中留下空白
處。示範圖片留下了三個三角形。

8 最後也在花盆壓上清水暈染。

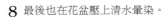

HAPPY
CHRISTMAS

完 成
若以粗大的樹幹替代花盆,就能變化成長青的
針葉木。

Class 4

裝點生活的
可愛小圖卡

想畫點什麼呢？
試著畫出喜歡的事物，
營造出生活的小樂趣。
繪圖的過程是如此愉悅，
完成的作品也為生活增添許多美好。

馬卡龍

Macaron

香甜的馬卡龍擁有動人的色調，光看就能讓心情變好。
親手畫出五顏六色的可愛馬卡龍，
就像吃在嘴裡般甜蜜可口。

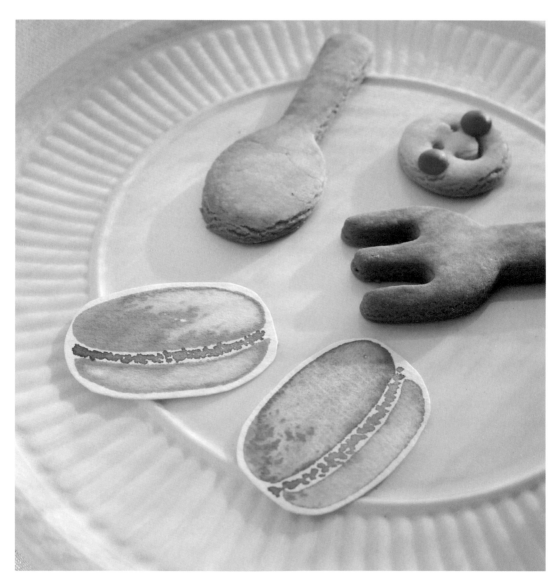

 Brilliant pink, Permanent yellow orange, Brown
技法｜壓點、水染

1

以水分適當的筆刷沾取粉紅色顏料，在紙上畫出稍微有點傾斜的橢圓形，成為馬卡龍的上半部。

2

中間留下空隙，在下方畫一條較粗的線，就是馬卡龍的另一半。線的兩端應往上逐漸變尖。

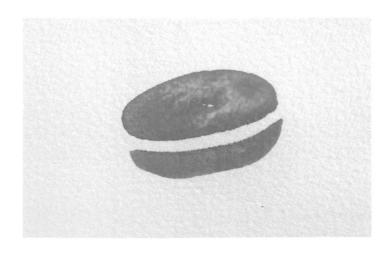

3

下半部顯得過於單薄，所以重複再畫一次線，讓下半部的厚度增加。

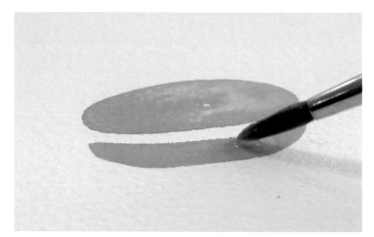

<u>4</u>
將筆刷清洗乾淨，在上下兩部分都進
行水染。壓上清水後，就會使邊緣與
內部產生深淺變化，以及不規則的水
紋，變得非常有立體感。

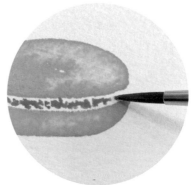

<u>5</u> 中間的空隙補上巧克力內餡，可以直接用褐
色顏料畫一條線，或者以重複壓點來填補。
示範圖片選擇壓點，總長度稍微超過上下兩
半的橢圓形，看起來更飽滿美味。

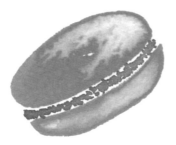

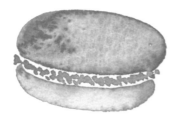

<u>完成</u>
替換各種粉嫩鮮豔的顏色，畫出整盤的馬卡龍吧！

冰淇淋

Ice cream

在水草稿上利用色彩的暈染，
畫出冰淇淋柔滑綿密的感覺，
同時也能營造出彷彿快要融化的視覺效果。

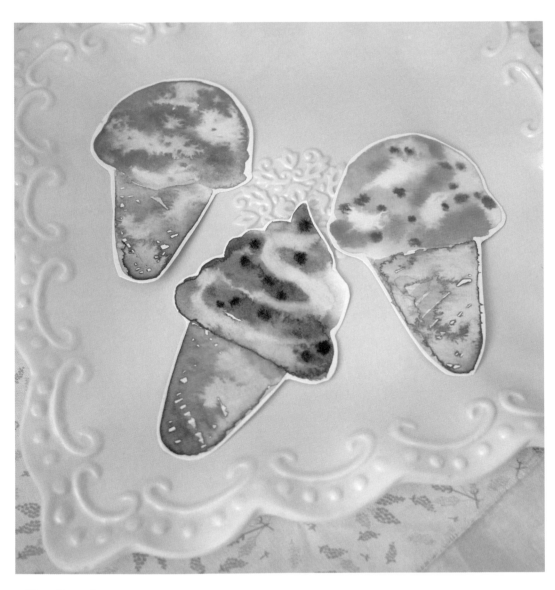

 Brilliant pink, Opera, Yellow ochre
技法 | 水草稿、水染

1

先以清水畫出半圓形的冰淇淋模樣，下方為了連接餅乾甜筒，兩側可以稍微突出隆起。

2

選用粉紅色顏料在水草稿上重複描繪。水草稿已有相當的濕度，沾取顏料時畫筆的水分可以不用太多。用相同的顏料在範圍內大略填補，就會因為水分的擴張而自動出現深淺效果，營造冰淇淋綿密柔軟的感覺。

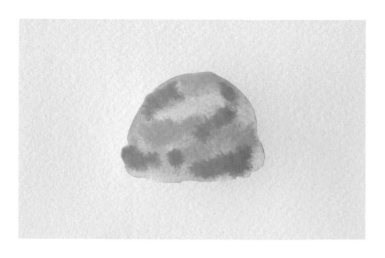

3

使用較深一點的粉紅色，在冰淇淋的範圍內壓點數次。壓點的位置沒有特別指定，但選在顏色較淡的位置下方壓點，可以更加突顯顏色的對比。

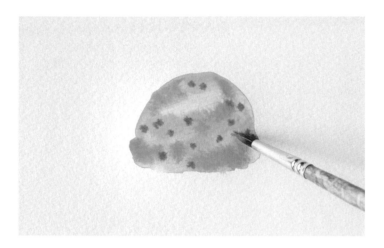

4

換取桃紅色或紅色，彷若草莓或櫻桃般隨意壓點裝飾。

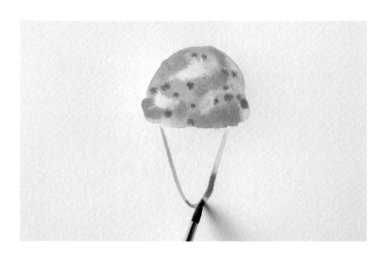

5

接著繪製下方的甜筒。先以土黃色顏料畫出三角形輪廓。甜筒的尾端不要畫得太尖，用圓潤的線條增添可愛的感覺。

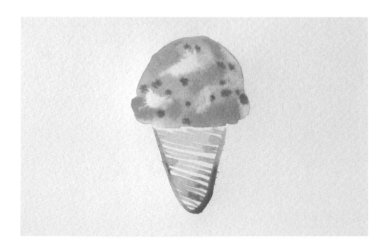

6

以數條相同方向的斜線慢慢填補甜筒內部。

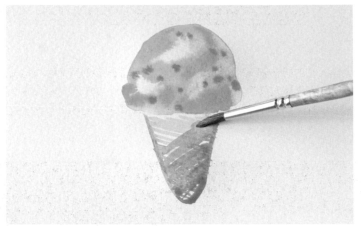

7
再以反方向的斜線重複畫在甜筒。以傾斜筆刷的方式畫出較粗的線條。

8 在甜筒內輕壓幾次清水，讓線條的顏色自然融合。

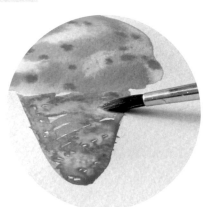

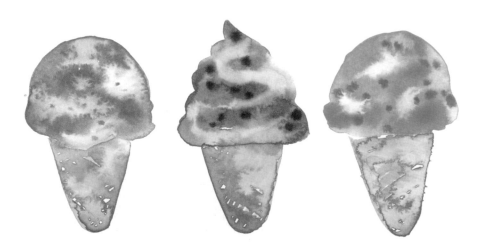

完 成
替換冰淇淋與壓點裝飾的顏色，就能變化出巧克力、芒果、薄荷等各種口味。

城市剪影

某次旅行中遇見的城市夜景，
親手用圖畫將回憶永久留存，
模糊不清的旅遊片段，也會再次變得清晰鮮明。

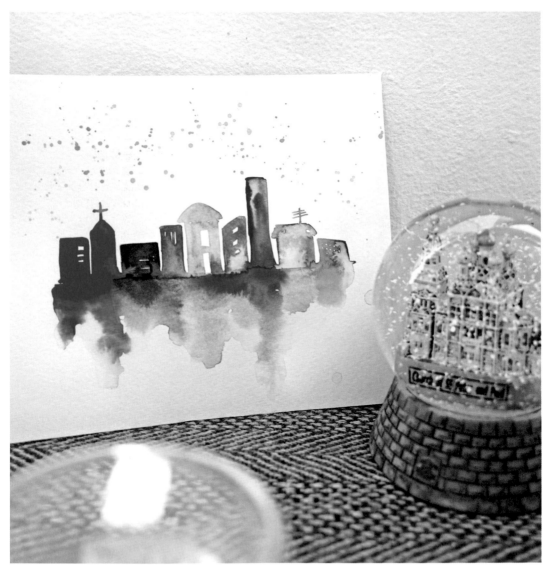

 Vermilion（hue）, Permanent Red, Lilac, Permanent violet, Cerulean blue, Permanent Green no.2
技法｜水草稿、水染

157

1

先以橘黃色顏料畫出一棟四方形的建物。右側留下像是窗戶的留白處，看起來更生動美麗。

2

換成較深一點的橘黃色，並在三角形的屋頂上畫上十字，就成為教會建築。兩棟建築的下端彼此相連，讓顏料可以自然融合。

3

以類似的手法連續畫出各種不同顏色、造型的建築物，不需要刻意模仿示範圖片的建物模樣，色調、造型、大小都可自由發揮。

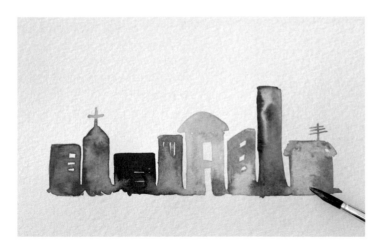

4

同一個建物不一定只能用同一顏色，可以沾取相似系列的顏料，以壓點的方式讓顏色擴散暈染。

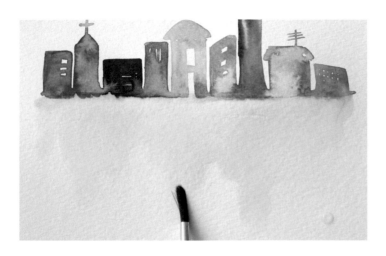

5

建築物完成後，以乾淨的畫筆沾取充足水分，由建物的底端往下畫出水草稿。較高的建物往下拉出較長的水痕，低矮的建物則畫得較短。按照建物倒映在水中的概念，畫出一片面積相當的倒影就對了。

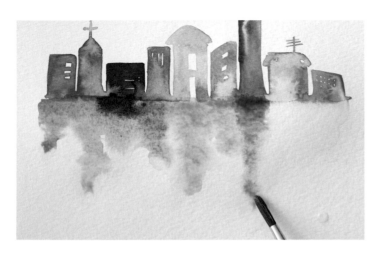

6

選用與建物顏色相似的顏料，由建物底端往下畫出線條。原本與建物同寬的線條逐漸變尖，加強倒映的效果。

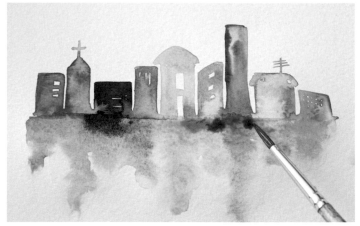

7

在水分尚未乾涸前，沾取與建物相同的顏色，在建物底端壓點一、兩次，顏色彼此渲染後，色調的多樣性與深淺效果更佳。

8 將筆刷沾上充分的水，沾取黃色顏料後，以筆尖在建物上方壓出大片的小點，成為熠熠的星光。

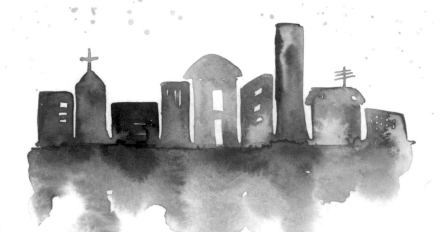

完 成

根據自己喜歡的城市造型變化，就能感受箇中樂趣。把腦海中的城市美景幻化於紙上，成為永恆的回憶吧！

紅鶴

Flamingo

擁有鮮豔亮麗外衣的紅鶴，
用簡單的手法就能將牠召喚到眼前。
只要掌握住長頸與粉紅色的特徵，就能畫出美麗的姿態！

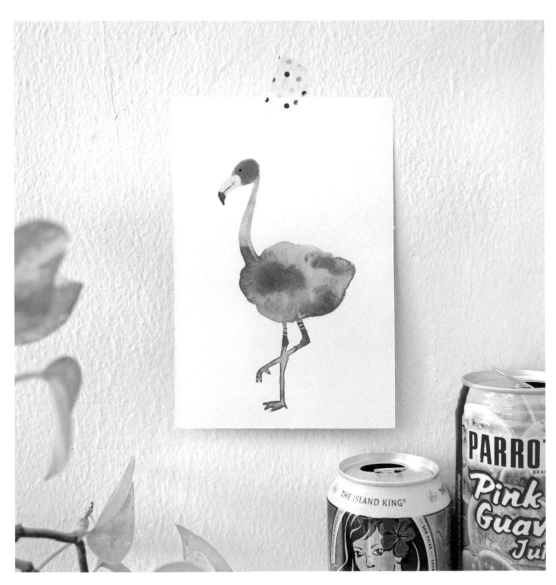

 Brilliant pink, Opera, Permanent yellow orange, Naples yellow
技法 | 水草稿、水染

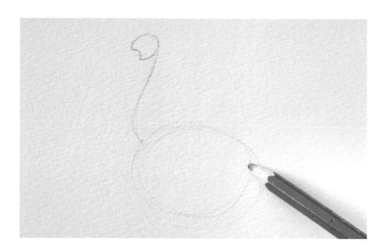

1

倘若沒有直接上色的信心，可先用粉紅色的色筆輕輕描繪臉、頸、身軀的線條。

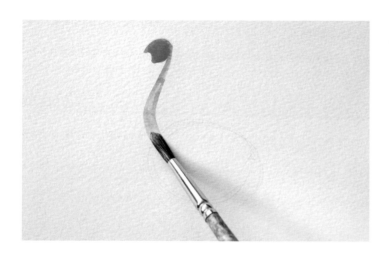

2

以水分充足的畫筆沾取粉紅色，繪製臉和頸部。臉部以圓形呈現，但連接鳥喙的位置稍微向內凹起。頸部則是逐漸變粗的曲線，由筆尖往下延伸，再慢慢傾斜筆刷。

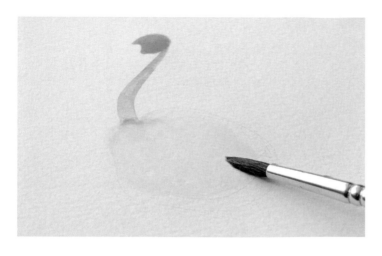

3

將畫筆洗淨，保留飽滿的水分，在頸部的右下方畫出身軀的水草稿。不需要刻意製造漂亮的輪廓，只要大略畫出圓形即可。

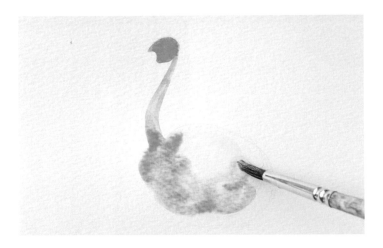

4

再次沾取粉紅色，將水草稿的部分逐步填滿。以畫圈的方式慢慢上色，此時頸部與身體也會因為水分擴張而自然結合。

5

請參考示範圖片的火鶴身體，右側稍微往外突起，形成狀似臀部的模樣。

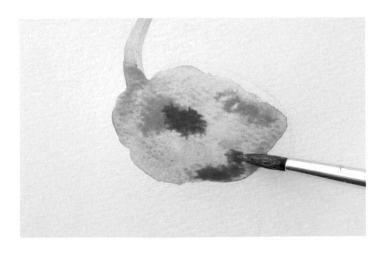

6

換用較深的桃紅色，在翅膀與臀部周邊壓點數次。

7

將畫筆洗淨並稍微擦去水分，沾取土黃色顏料繪製雙腳。先畫一隻伸直的腳，且在下端延伸出三條短線，成為腳掌。

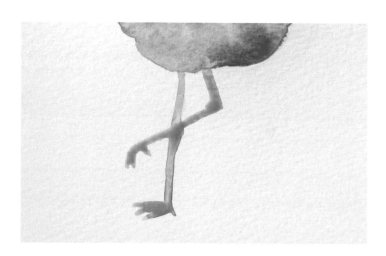

8

另一隻腳要畫成關節處彎起的模樣，彷彿就要向前走一般。這次在腳的尾端往前畫兩條短線，另一條短線則畫在內側，呈現腳掌弓起的感覺。

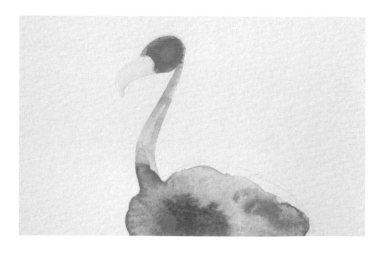

9

畫完雙腳後，頭部與頸部的水分幾乎已經乾涸。此時選用黃色顏料繪製鳥喙，且像示範圖片一樣往內微彎。

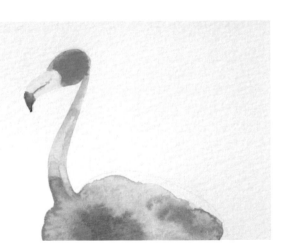

10

使用微量的深褐色，重描一次鳥喙的尖端處，並在黃色部分的中央畫出一條細線。這條細線不需貫穿並稍微往上翹，呈現微笑般的神情。

11 最後以深黃色或土黃色，在雙腳上畫出許多橫線，加強仿真的細節。

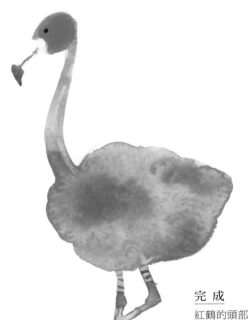

完 成

紅鶴的頭部水分完全乾涸後，再用黑色顏料點出眼睛。必須等到完全乾涸再補上眼睛，否則就會因為顏料暈染而消失。

夢境綿羊

Dreaming Sheep

這是一隻彷彿出現在童話故事裡作夢的羊。
使用夢境裡出現的夢幻色調，
畫出有如雲朵自由自在、毛絨絨的綿羊。

 Horizon blue, Lilac
技法｜水草稿、水染

1

使用黑色的色筆畫出臉部線條。這裡介紹的輪廓極簡化，即使沒有繪畫基礎也不用擔心，畫出一個像英文字母C的形狀即可。

2

耳朵則是畫一個上下顛倒的U字母，是不是一點也不難呢？

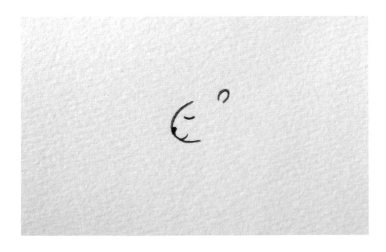

3

畫上閉上的眼睛，呈現平靜安穩感，三角形的鼻子和微笑的嘴巴，也都可輕易完成。

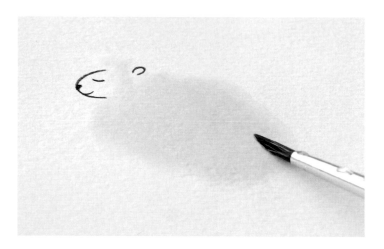

4

將水分飽滿的筆刷，用清水畫出綿羊的身體。避開臉和耳朵的部分，就像畫雲朵一樣用轉圈的方式繪製。

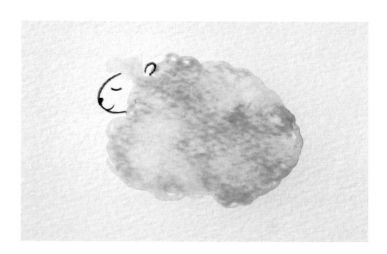

5

沾取天藍色顏料後，再次以轉圈的方式重複塗在水草稿的範圍上，但不需要完全侷限在水草稿內。接近臉和耳朵時，應用筆尖謹慎於空白處上色。

Tip 填補身體時，可將畫筆傾斜以大圓方式旋轉，越接近邊緣，旋轉的半徑也應逐漸變小。

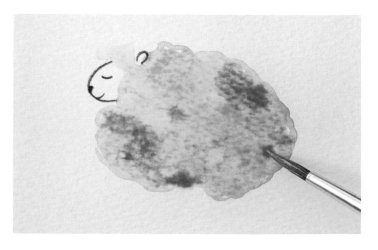

6

換取淡紫色，在綿羊的身上畫出圓形線條，或者將畫筆傾斜壓出片狀的大點。水草稿存留的水分，會讓藍色與紫色顏料自然交融，呈現微妙的色階與光澤感。

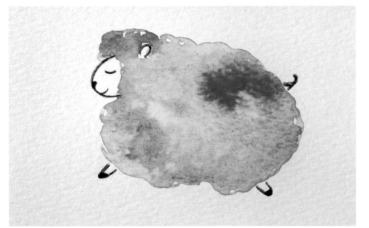

7
再次利用黑色的色筆，在身體下方畫
上圓潤短小的柱形，成為綿羊的雙
腳，畫得短短的才可愛。接著再補上
小巧的尾巴。

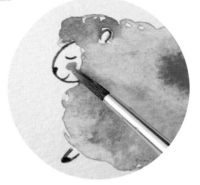

8 用筆尖在臉頰補上粉紅色腮紅，綿羊就
更加可愛囉。

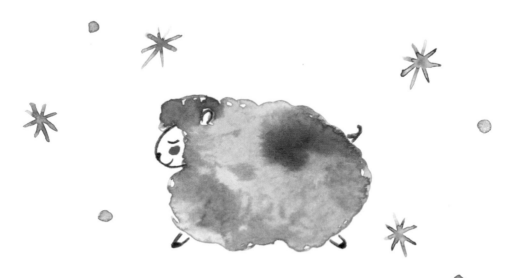

完 成
四周畫上閃耀的星星，作夢的羊就此飛翔在夜空。先用天藍
色畫出十字，再換淡紫色畫出X形的十字，接著在中央交會
處壓上清水，就會變成色彩自然暈染的漂亮星星。

紛飛的櫻花

Cherry Blossoms

櫻花是冬天與初春最美的景象，
以壓點技法畫出茂盛的花瓣，水草稿渲染出粉紅色樹冠，
絕美的自然美景躍於眼前紙上。

 　Shell pink, Brilliant pink, Vandyke brown
技法｜壓點、水草稿、水染

1

首先繪製較粗的枝幹。沾取褐色顏料，畫出由上往下逐漸變粗的線條，成為自然的樹幹模樣。

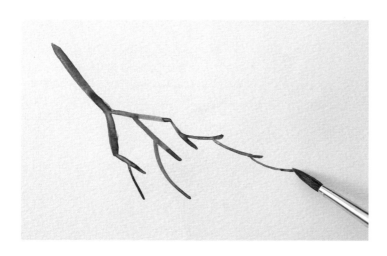

2

用彼此連接的細枝，形成櫻花樹的主要結構。無需刻意模仿示範圖片，憑著感覺，只要覺得空虛的地方都能自由連接。

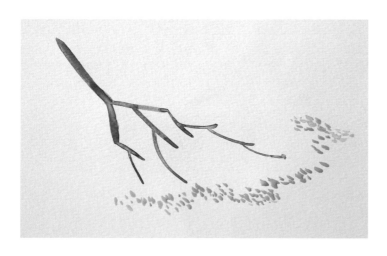

3

在枝幹的外圍，使用淡粉紅色反覆壓點，成為樹冠的輪廓，也營造花瓣隨風搖曳的模樣。但整棵櫻花樹都要這樣不斷壓點嗎？

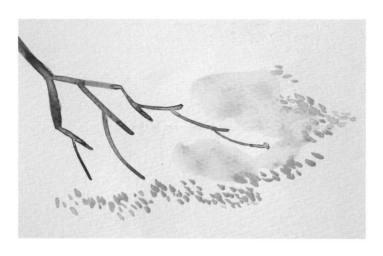

4

實際上只有邊緣使用壓點，樹冠部分則以片狀呈現。倘若直接用顏料上色，不僅顏色單調且耗時較久，因此使用水草稿技法。先以水分飽滿的畫筆在樹冠範圍塗上清水，再畫上顏料時，就會自然向內擴散暈染。

Tip 繪製樹冠部分時，可傾斜筆刷增加上色面積。

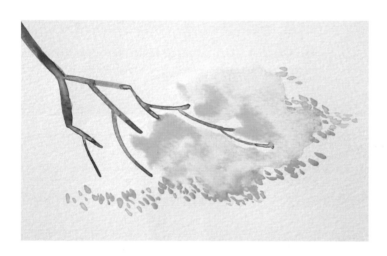

5

由於樹冠面積較大，繪製的過程中，粉紅色顏料可能逐漸乾涸。無法加快速度時，可先壓上三分之一數量的外圍花瓣，進行該部分的水草稿暈染後，再進行另外三分之一的花瓣與水草稿，重複三次就能完成。

Tip 褐色與粉紅色交會處，可以不用完全填滿。

6

繪製大片的樹冠部分時，也不一定維持相同顏色。可適當替換成較深的粉紅色或淡紫色，看起來更有層次。

7

樹冠完成後，選用更深一點的粉紅色，在靠近枝幹的邊緣壓點，隨著顏色的暈染，就算只使用兩種顏色，也能呈現多變的深淺及豐盛感。

8 當然也不能忘記漫天飛舞的花瓣。利用筆尖豎直的方式，在樹冠四周隨機壓上長形的小點，沒有任何規則，恣意點在喜歡的地方即可，就像花瓣被風任意吹拂到空中的模樣。

完 成

仿效示範圖案，讓櫻花樹由左到右延伸，就是一幅適合做為禮卡的美麗構圖。

鯨魚

Whale of Summer

畫出仰望著天空的鯨魚，
再用花朵取代身邊的海水，
反正是悠游在我心中的鯨魚，由我自己決定牠的模樣。

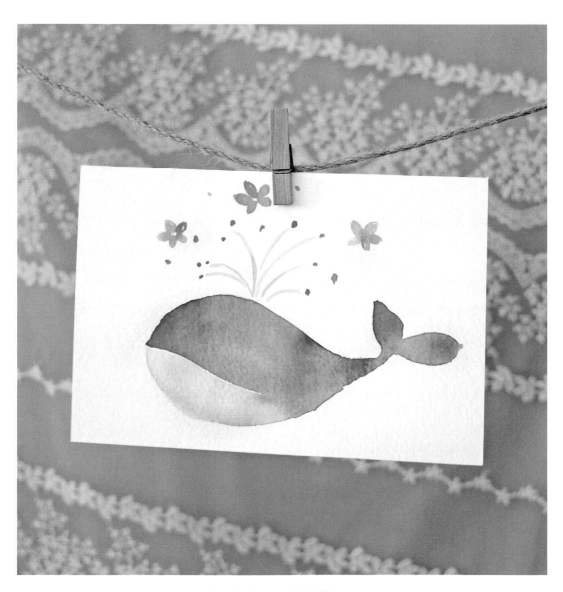

Lavender, Lilac, Leaf green, Shell pink

技法┃壓點、水染

1
將筆刷吸收飽滿的水分，沾取天藍色顏料，畫出波浪狀的寬線條，成為鯨魚身體的上緣部分。

2
再往下重複描繪波浪線條兩、三次，就能形成寬大的鯨魚身體。

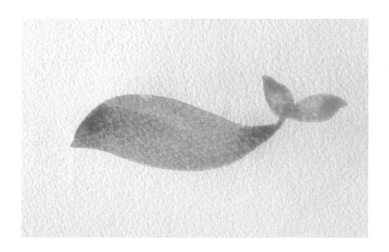

3
尾端畫上往兩側延伸的尾巴，仿造樹葉的畫法即可。

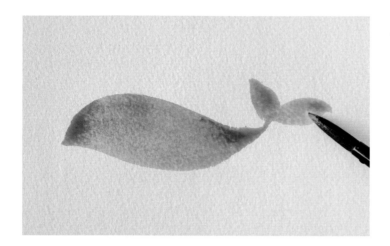

4
沾取淡紫色，在身體邊緣畫上幾條線，並在尾巴的尖端輕輕壓點，讓整體的色調更豐富多元。

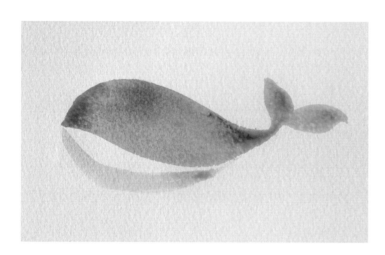

5
接著用杏桃色繪製鯨魚的腹部。先畫出微笑般的曲線做為輪廓。

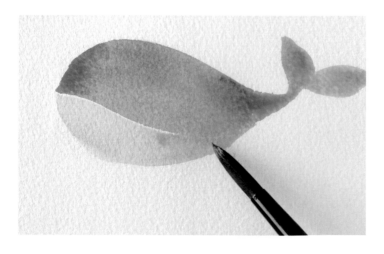

6
慢慢填補上色時不需再次沾取顏料，利用筆刷上剩餘的水分就已足夠。若與方才描繪在身體邊緣的紫色相互暈染也無需擔心。

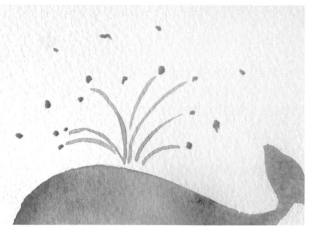

7
以嫩綠色的花莖替代噴發的水柱，再
加上數個粉紅色的壓點。

8 在空白處填補兩、三朵小花，彷彿鯨
魚背上長出夢幻的花叢。只要4～5個
花瓣的基本花朵圖案即可。

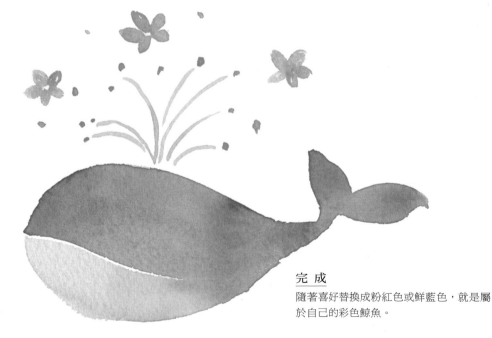

完 成
隨著喜好替換成粉紅色或鮮藍色，就是屬
於自己的彩色鯨魚。

山茶花樹

Camellia of Winter

看一眼就深深愛上而無法忘懷的山茶花樹。
依序畫上紅色花朵，
突然因為想親眼看看它們而開始期待冬天。

 Naples yellow, Permanent Red, Sap green, Vandyke brown

技法┃壓點、水染

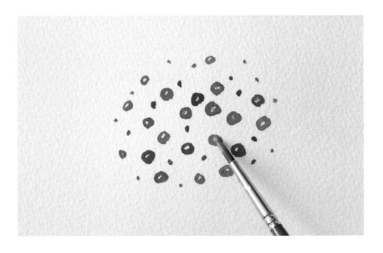

1
先畫出山茶花。用筆尖畫出中間空心的小圓圈，各個圓圈之間的空白處可以直接壓上小點，大小也可隨意變化，以降低空洞感為目標即可。圓圈中央則以黃色顏料輕點上色，就能成為可愛的花朵模樣。

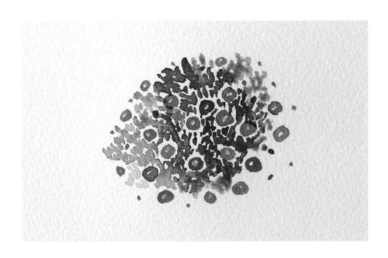

2
以水分充足的筆刷沾取草綠色顏料，在花朵之間的空白處反覆壓點。過程中稍微增加筆刷的水分，顏料的濃度變淡，就能畫出深淺不一的綠葉，降低因為顏色單一而帶來的枯燥感，呈現自然多變的整體色調。

🔵 並非直接替換顏料，而是以水分的多寡影響顏料濃度，展現色階的深淺。

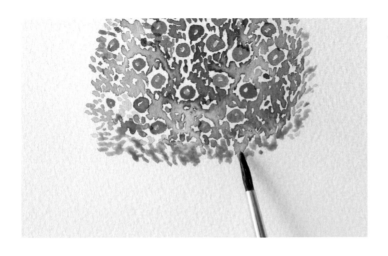

3
以較淡的綠色在輪廓上連續壓點。筆刷應保有充足水分，完成並乾涸後才能呈現漂亮的暈染效果。

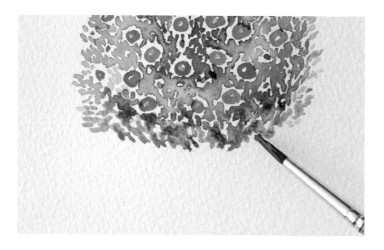

4
換成較深的綠色，在水分尚未乾涸的地方重複壓點。集中在圖案的下半部可增添立體感。

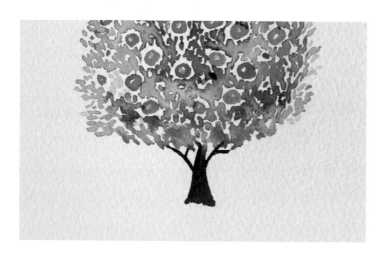

5
以咖啡色顏料畫上細枝與樹幹。

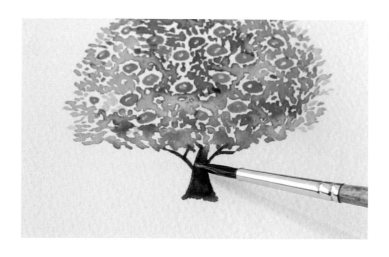

6
在樹幹壓上一滴清水，枝幹與樹葉就會因為水分的擴散而自然融合。

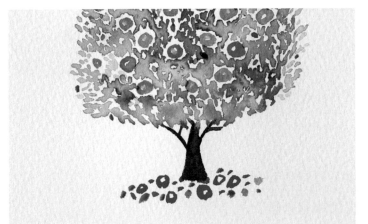

7
在樹幹底下繪製掉落的花朵及葉片。
既然是掉落的花朵，模樣不完整也沒
關係。在花朵的四周以綠色顏料壓
點，就是散落一地的樹葉。

8 以洗淨潮濕的畫筆，在掉落的花朵及
葉片上進行水染。

完　成
畫山茶花樹所需的時間比其他圖案長，但也只
要使用簡單的技法就能完成。妥善運用單純的
手法，遇到看似複雜的圖案也無需退縮。

大家畫得如何呢？
不需精密的草稿，也不用背負任何壓力，
自然揮灑就能完成的隨筆水彩畫，
真的很棒吧？！

偶然加入的一滴清水，
讓你的畫、你的時間，
變得如此美妙多姿。

辛苦各位了，真的。

采實文化 采實文化事業有限公司
ACME PUBLISHING

104台北市中山區建國北路二段92號9樓

采實文化讀者服務部　收

讀者服務專線：02-2518-5198

每天10分鐘的小畫練習

花草風療癒時光。水彩畫

不用打草稿・不需畫畫天分，隨筆畫出38幅自然暈染的清新小卡片

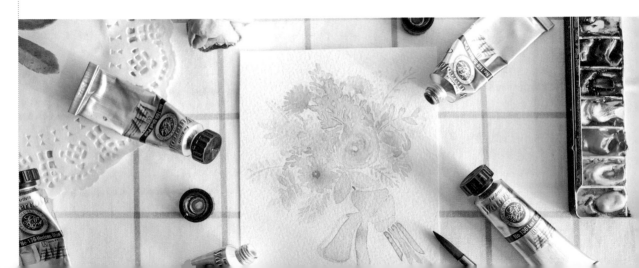

創藝樹

花草風療癒時光。水彩畫
작고 예쁜 그림 한장

讀者資料（本資料只供出版社內部建檔及寄送必要書訊使用）：

1. 姓名：

2. 性別：□男　□女

3. 出生年月日：民國　　　　年　　　　月　　　　日（年齡：　　　　歲）

4. 教育程度：□大學以上　□大學　□專科　□高中（職）　□國中　□國小以下（含國小）

5. 聯絡地址：

6. 聯絡電話：

7. 電子郵件信箱：

8. 是否願意收到出版物相關資料：□願意　□不願意

購書資訊：

1. 您在哪裡購買本書？□金石堂（含金石堂網路書店）　□誠品　□何嘉仁　□博客來
　□墊腳石　□其他：＿＿＿＿＿＿＿＿＿＿＿＿＿＿＿＿＿（請寫書店名稱）

2. 購買本書日期是？＿＿＿＿＿＿年＿＿＿＿＿＿月＿＿＿＿＿＿日

3. 您從哪裡得到這本書的相關訊息？□報紙廣告　□雜誌　□電視　□廣播　□親朋好友告知
　□逛書店看到　□別人送的　□網路上看到

4. 什麼原因讓你購買本書？□喜歡畫畫　□休閒放鬆　□被書名吸引才買的　□封面吸引人
　□內容好，想買回去畫畫看　□其他：＿＿＿＿＿＿＿＿＿＿＿＿＿＿＿＿＿（請寫原因）

5. 看過書以後，您覺得本書的內容：□很好　□普通　□差強人意　□應再加強　□不夠充實
　□很差　□令人失望

6. 對這本書的整體包裝設計，您覺得：□都很好　□封面吸引人，但內頁編排有待加強
　□封面不夠吸引人，內頁編排很棒　□封面和內頁編排都有待加強　□封面和內頁編排都很差

寫下您對本書及出版社的建議：

1. 您最喜歡本書的特點：□圖片精美　□實用簡單　□包裝設計　□內容充實

2. 關於畫畫的訊息，您還想知道的有哪些？
　＿＿＿＿＿＿＿＿＿＿＿＿＿＿＿＿＿＿＿＿＿＿＿＿＿＿＿＿＿＿＿＿＿＿＿
　＿＿＿＿＿＿＿＿＿＿＿＿＿＿＿＿＿＿＿＿＿＿＿＿＿＿＿＿＿＿＿＿＿＿＿

3. 您對書中所傳達的步驟示範，有沒有不清楚的地方？
　＿＿＿＿＿＿＿＿＿＿＿＿＿＿＿＿＿＿＿＿＿＿＿＿＿＿＿＿＿＿＿＿＿＿＿
　＿＿＿＿＿＿＿＿＿＿＿＿＿＿＿＿＿＿＿＿＿＿＿＿＿＿＿＿＿＿＿＿＿＿＿

4. 未來，您還希望我們出版哪一方面的書籍？
　＿＿＿＿＿＿＿＿＿＿＿＿＿＿＿＿＿＿＿＿＿＿＿＿＿＿＿＿＿＿＿＿＿＿＿
　＿＿＿＿＿＿＿＿＿＿＿＿＿＿＿＿＿＿＿＿＿＿＿＿＿＿＿＿＿＿＿＿＿＿＿

創藝樹 創藝樹系列 015

花草風療癒時光。水彩畫
작고 예쁜 그림 한장

作　　　者	朴民卿
譯　　　者	邱淑怡
總　編　輯	何玉美
副總編輯	陳永芬
主　　　編	紀欣怡
封面設計	蕭旭芳
內文排版	菩薩蠻數位文化有限公司

出版發行	采實文化事業股份有限公司
行銷企劃	黃文慧、陳詩婷、鍾惠鈞
業務發行	張世明・楊筱薔・鍾承達・沈書寧
會計行政	王雅蕙・李韶婉
法律顧問	第一國際法律事務所　余淑杏律師
電子信箱	acme@acmebook.com.tw
采實粉絲團	http://www.facebook.com/acmebook

I S B N	978-986-93319-3-7
定　　　價	399 元
初版一刷	2016 年 8 月
劃撥帳號	50148859
劃撥戶名	采實文化事業股份有限公司
	104 台北市中山區建國北路二段 92 號 9 樓
	電話：(02)2518-5198
	傳真：(02)2518-2098

國家圖書館出版品預行編目資料

花草風療癒時光水彩畫 / 朴民卿著；邱淑怡譯 . -- 初
版 . -- 臺北市：采實文化，2016.08
　　面；　公分 . -- (創藝樹系列；15)
ISBN 978-986-93319-3-7(平裝)

1. 工藝美術 2. 設計 3. 水彩畫

964　　　　　　　　　　　105011941

"작고 예쁜 그림 한장" by 朴民卿 Park, MinKyung
Copyright © 2016 by Park, MinKyung
All rights reserved.
Originally Korean edition published by NEXUS Co., Ltd.
The Traditional Chinese Language edition © 2016 ACME Publishing Co., Ltd
The Traditional Chinese translation rights arranged with NEXUS Co., Ltd., Seoul, Korea
through M.J Agency.